LOCUS

LOCUS

LOCUS

LOCUS

Smile, please

Smile 11

黑鳥麗子白書

作者：王蓉（黑鳥麗子）

封面設計：何萍萍

內頁插畫：俞家燕

責任編輯：韓秀玫

發行人：廖立文

出版者：大塊文化出版股份有限公司

台北市116羅斯福路六段142巷20弄2-3號

讀者服務專線：080-006689

Tel: (02) 9357190 Fax: (02) 9356037

台北郵政16之28號信箱

郵撥帳號：18955675 戶名：大塊文化出版股份有限公司

e-mail: locus@ms12.hinet.net

行政院新聞局版北市業字第706號

總經銷：北城圖書有限公司 地址：台北縣三重市大智路139號

Tel: (02) 9818089 (代表號) Fax: (02) 9883028, 9813049

製版印刷：源耕印刷事業有限公司

初版一刷：1997年8月

定價：新台幣150元

ISBN 957-8468-22-9

黑鳥麗子白書

黑鳥麗子／著

黑鳥之友推薦　王偉忠

一個人之所以會細膩的觀察一件事情，一定有他的原因，大抵上如果不是對這件事情有興趣，那就一定是也想成為這件事情的一份子。黑鳥麗子所寫的日本偶像劇專欄讓我不禁懷疑，她到底想當「東京愛情故事」裡面的女主角莉香？還是「跟我說愛我」的女主角廣子？抑或是，她根本就想成為台灣偶像劇作家。

我曾經在台北之音的「台北什麼都有」中跟黑鳥麗子訪談過，她整理出了從日本偶像劇裡觀察到的「成功戲劇必備元素」。其實過去台灣文藝劇片中也有自己的一套「必備元素」，像是秦祥俊

男遇到超級美女，貧窮女學生遇上企業小開，有錢公主愛上地位遠低於她的帥哥藝術家等身分上的差異，再加上沙灘奔跑等情節，就做出一部部賺人熱淚的作品，而且根據我的觀察，「不連戲的服裝」也是必備元素之一。

其實日本偶像劇也有一套類似的「元素」，從男主角女主角的職業，兩個人交往的過程，到他們穿的衣服、吃的飯都有學問。透過黑鳥麗子這樣細膩的觀察與累積，我推測她日後也許會成為台

灣偶像劇的作家，把這些「元素」玩得團團轉。

黑鳥之友推薦　蔡康永

因為看過了戲，結果竟然不願看原作了，這種事也會發生在我頭上——看的是日本偶像劇《東京愛情故事》。

看完後，不但不想去翻柴門文的原作漫畫，連主演者演的其他戲，都不願看。因為希望赤名莉香和永尾完治，會以《東京愛情故事》裡的模樣，留存在記憶裡。

「也許會有好心的人，在客廳裡收容偶像劇迷們，召開宣洩大會吧？」當我正這樣想的時候，黑鳥麗子出現了！

黑鳥麗子，由可愛聰明的王蓉飾演，辦成了這樣一個不需要會員證的俱樂部。

凝聚散落的靈魂、破解散戲的惆悵，真是功德無量的善女子啊！

黑鳥之母代序　陳寶旭

對於黑鳥麗子的第一本書，我有一種「望女成鳳」的喜悅。怎麼說呢？因為「據說」我是黑鳥麗子的「生母」，也就是說如果沒有「老黑鳥」，就不會有今天的黑鳥麗子。

我是一直到了黑鳥麗子在「中國時報」的娛樂周報版一「鳥」成名之後，才知道自己和這隻聒噪的黑鳥有淵源。

話說一個夜黑風高的晚上，我和「黑鳥本尊」共乘一部白色的小MARCH，不知為什麼忽然聊起那時候許多辦公室小女生都在迷的豐川悅司。坦白說，在那之前，豐川悅司是個什麼東西，我這個老×根本毫無概念。幸好

經由本尊一番循循善誘的解說之後，老人類對於日劇的風靡，才總算恍然大悟。應該說那天黑鳥對我的日劇「啟蒙」，偉大不下於當年砸在牛頓身上的那顆蘋果。

不久以後，不經意在聊天之間和娛樂周報的大頭目馮光遠提到，辦公室內有個鑽研日劇眼光獨到的小朋友，光遠當下立刻感應到一道靈光乍現。隔了不久，「黑鳥麗子」就呱呱墜地，並且在諸多「鳥迷」的細心呵護下長大成鳥，變成娛樂周報的「當家台柱」。

基於這樣的機緣，說我是

黑鳥麗子的「生母」似乎並不為過。不過，我得坦白自己「只生不養」。黑鳥能夠茁茁壯成「書」，完全是她孜孜不倦，自立成長，還有各位讀者熱情贊助的結果。

也因為黑鳥麗子的關係，讓我這個本來對日劇只停留在「西部警察」或是「花之亂」時代的LKK人類，終於有了一點「進化」的跡象。至少現在我已經可以分得出來宮澤理惠和石田光的差別，還能參加同事「電視冠軍」的討論。光是這個，就足以讓我在我同輩的「老人」面前「走路有風」了。

黑鳥之母代序 陳寶旭

所以我要感謝黑鳥麗子對我在日本偶像劇常識上的「惠我良多」，也希望因為我是黑鳥生母的身份，以後在公車上會有人讓位給我！

最後我要祝黑鳥麗子翅膀愈來愈硬，最好一飛沖天，黑得發紫！早日成為台灣日本偶像劇的「教主」。

黑鳥之父代序　馮光遠

老實講，我不認識黑鳥麗子。不過王蓉倒是很熟，她是我在「中國時報」文化新聞中心的同事。

去年（一九九六）初接手主編「中時」的娛樂周報之前，我構思了幾個專欄。其中的一個，它的內容我是完全陌生，可是心裡非常清楚，只要找對作者，保證轟動。

於是想到王蓉。

王蓉的嗓門很大，話很多。在辦公室裡，就算你每天只跟她說句「嗨」，久了也會跟她變得很熟，因為她跟別人聊天的內容，你幾乎全盤接收。

這就是為什麼一想到這個專欄

，我會馬上想起王蓉——因為從她跟別人的聊天裡，我知道她真的很愛看日本偶像劇。

這是一個很重要的前提，因為這個專欄要談的，就是日本偶像劇。

我承認我是完全不懂日本偶像劇。裡面的人物我叫不出名字，劇名也經常張冠李戴。可是以自己對新新人類的觀察，我知道，如果一份娛樂周報裡面沒有任何與日本偶像劇有關的內容，套句辦公室裡新新人類愛用的話，那就「太扯了」！

找上王蓉，證明我所有的

直覺都是對的。感謝她多年來在日本偶像劇上面下的功夫，這個專欄從對她提出概念到大致架構完成，大概只花了一個鐘頭！

敲定了，我就不管了。其實也管不了。前面提過，我聽說過的日本偶像劇，斗大的劇名不識一籮筐。

不出所料，這個後來命名為「男生女生配」的專欄，在最短的時間裡，成為娛樂周報最紅的專欄，而王蓉，不，黑鳥麗子，也成為我們辦公室每天要處理最多讀者來信的同事。

每個星期讀黑鳥麗子和日劇

黑鳥之父代序　馮光遠

迷之間的對話，我倒是越來越相信，如果新人類能夠這麼細心、用心地去看日本偶像劇，去研究劇情、角色、服裝、道具…：這些本土連續劇裡似乎不受重視的元素，長久下去，要是竟然因此培養出一些本土電視劇的編劇、製作、評論人才，那日本偶像劇跨海來台還真的不枉他們一番苦心。

自己一點小小的遺憾是，看了一年多「男生女生配」專欄，每個星期目睹黑鳥如何與她的同好們（奇怪，怎麼都是日本味的名字，難道沒有「珮琪·蘇」或者「安德列卡維諾夫」關心日劇嗎？）分享看日本偶像劇的喜悅，

是越來越覺得這個觀影族群的可愛，可是自己對日本偶像劇的知識，程度卻始終原地踏步。

所以不是說了嗎，王蓉，我很熟，可是黑鳥麗子，唉，總是覺得說不出的陌生。

黑鳥麗子自書自序

啊！好快啊！也好慢喔！黑鳥麗子在中國時報上拉著劇迷們哈啦了半天，現在終於出書了！寫字速度雖然慢，但想起一齣齣的好戲，相信大家感動的情緒仍然熱騰騰。

你還記得自己第一次看到「東京愛情故事」的時候，是什麼樣的心情嗎？回想起來，我竟有點朦朦朧朧的浪漫感覺，好像想起了初戀一樣，不過情人的臉已經忘了一大半，但莉香離開完治時，我心痛的感覺卻異常清晰。

其實這就是日劇的魔力吧！雖然語言不通，卻讓黑鳥麗子還有

諸位劇迷隨著一對對講日文的情侶相聚、離別而開心、落寞，把他們的「幸福」也當成我們日常生活的大事，要不然，哪來那麼多事情可以談！在「哈日族」這種名詞出現之後，如果你還不認識木村拓哉、江口洋介、豐川悅司、山口智子、鈴木保奈美，那可真是狀況嚴重了！

其實日劇為我建立了一個「美麗新世界」，儘管自己的感情世界乏善可陳，卻可以跟廣大的偶像劇迷們一同為莉香當參謀，為廣子與晃次

的未來擔心不已，看到宮澤理惠擺盪在木村拓哉與田村正和之間，完全沒關係的黑鳥麗子卻在一旁忌妒得快發瘋了！

其實偶爾我也會以旁觀者的立場「批判」自己為日劇著迷的行為，不過混在一堆劇迷中七嘴八舌湊熱鬧的感覺還真是好好玩。

我一直喜歡好玩的東西，成為黑鳥麗子之前，看日劇是我鍾愛的一項休閒娛樂，就像喜愛雲霄飛車、愛看「電視冠軍」、武俠小說一樣，可以常常拿出來放在嘴邊講個不停。

黑鳥麗子白書自序

不過當黑鳥麗子出現之後，原本是個小記者的我才赫然發現，喜歡日劇的同好可真不少，而且幾位日劇通的「可怕程度」還真可以讓「電視冠軍」作一集「日本偶像劇通」的競賽呢！

很多人都喜歡問我，為什麼要取個「黑鳥麗子」的花名？我最喜歡的日劇又是哪一齣？

其實，我也不知道為什麼莫名其妙就成了「黑鳥」，也許跟白鳥麗子那個可愛、美麗、但做作的「呵！呵！呵！」女孩有百分之八十的關係，她其實是個很有趣的角色，特極愛面子，跟我其

實很像，所以才搞了個這樣怪的「花名」。

而黑鳥最喜歡的劇其實經常在換，從最愛的「跟我說愛我」，到好玩的「妙齡女將」、「奇蹟餐廳」，現在的最愛則是清新亮麗的「長假」跟「美味關係」，一想到這些劇以及他們伴我渡過的美麗時光，黑鳥的眼睛就開始濕潤，套句電視冠軍得主常常講的台詞：「日本偶像劇就是黑鳥麗子的生命！」

謝謝一直寫信給黑鳥麗子的許多劇迷，讓我諮詢的哥

哥、弟弟、姊姊、妹妹們，以及同樣喜愛日劇，還幫我畫所有插圖的俞家燕，希望大家有了這本書的陪伴之後，看日劇更愉快！

目錄

◆ 第1章
黑鳥麗子眼中之「最苦命女主角」
2

◆ 第2章
「跟我說愛我」大論戰
30

◆ 第3章
「東京愛情故事」大論戰
48

◆ 第4章
女主角服裝篇
64

◆ 第5章
肚子餓了請不要看日劇
74

◆ 第6章
日本人愛喝酒
82

◆ 第7章
帥哥不笑理論
90

◆ 第8章
解決問題劇
96

◆ 第9章
親情
100

◆ 第10章
童星篇
122

 第11章

◆寵物篇

 第12章

◆殘缺之愛

 第13章

◆電視與漫畫

 第14章

◆劇迷後遺症

 第15章

◆看日劇增長知識

178　156　146　136　130

 第16章

◆亂倫與不倫

 第17章

◆選擇日劇指南

 附　錄

◆黑鳥麗子．觀賞日劇記錄表

218　206　192

非請勿入

黑鳥麗子

完全無料

持主

日本偶像劇紙上研討會 由此進入 ←

黑鳥麗子眼中之「最苦命女主角」

誰才是日劇裡的最苦命女主角？這是要經過許多考驗才能找出答案的，這位女主角最好經過了許多折磨，光是男朋友移情別戀不夠看，最好是被自己的姊姊或妹妹搶走了才有資格進入候選人名單，然後她最好還要犧牲自己、照亮一個「怪男人」，如果「怪男人」剛好罹患了失憶症，那就更有資格進入前五名了！

黑鳥妳好：

最近的日劇怎麼都普普通通的讓人失去信心，好懷念前幾個月有「大戲」的日子，請問我們該怎麼樣「度小月」，才不會悶死？

高雄　水井法子

水井小姐：

我也覺得最近的戲有點遜，可是宮澤理惠的「夢中情人」真可愛，妳不覺得嗎？哇！看到她幾年前的清純模樣就值回電費、有線電視月費、電視機折舊費了！

對了，一直忘了問大家有沒有看到她更早的作品「天鵝淚」，裡面她是水上芭蕾的選手，好像一、二個月前才播過。哇！裡面的宮澤美女真是個小胖妹，圓滾滾的臉、圓圓的身體，難怪她後來瘦了之後會情不自禁的得了厭食症。不過我一直很喜歡她靈氣十足的小臉，所以不管她的演技有多好笑，我還是乖乖的貼著電視準時收看。

不過呢！畢竟不是天天都有宮澤美女的劇，通常在這種青黃不接的

好巧喔！「愛，沒有明天」裡面的鈴木保奈美完全符合以上的標準，而且劇中她竟然還拒絕了豐川悅司的愛情，寧願跳機成為植物人！真是有夠苦、苦極了。

不過我還是覺得酒井法子才是真正的最苦女主角，因為她演的「白色之戀」、「白色之戀續集」都可憐得一塌糊塗，連「一個屋簷下」也可憐分分，拍續集時還要看男友野島伸司跟別的女演員

的一個題目。

時候，我會開始尋找最近之「最」，像「最苦命女主角」就是很好玩

誰是你心中的「最苦命女主角」？

水井你若喜歡酒井法子的話，你也一定會像我的朋友黛比一樣、投一票給「白色之戀」的阿彩。

阿彩好慘喔！她先天又聾又啞，這還不打緊，不少傑出青年都有這方面的先天殘疾。不過她相愛許久的男友，竟然一不小心得了「宮雪花失憶症」，把可愛的阿彩忘得一乾二淨，無奈的阿彩只好到醫院工作，除了偷偷照顧喪失記憶的男友之外，還要幫男友追新的女友，真是夠命苦了！

不過，最後居然是男友的弟弟愛上了阿彩，但阿彩不願表示意見，選擇黯然回故鄉。但弟弟很上道的跟著她回鄉，所以也許他們還有故事可說，不過第一部編到這裡，編劇就累壞了。

我的另外一位朋友阿姿覺得「愛情白皮書」裡面的星香（鈴木杏樹）是最命苦的女人。

眉來眼去，儘管她是個偶像，但只要想到苦命的劇情，酒井法子就自然浮在我的腦海中啦！

因為她先暗戀掛居，但掛居不愛她、愛的是奈美，所以不成之後再愛上松岡，卻發現松岡愛的居然是掛居，真是情何以堪！因為自己愛的男人居然愛著自己以前暗戀的男人，真是「剪不斷、理還亂」到了極點。

所以，感佩不已的黑鳥麗子恭喜星香當選本週「最苦命女主角」！

最可憐的是星香在松岡車禍身亡以後、發現自己懷了松岡的遺腹子，對松岡一往情深的她還是把小孩生下來、含莘茹苦的養育他長大。

但還有不少候選人出現，像蘆洲的君宜說「無家可歸的小孩」相澤玲（安達祐實）真可憐，先是媽媽生病，所以被其他人凌虐，續集裡又失去最愛的人，好可憐。

「愛情白皮書」的奈美也獲得新莊的芝之前來聲援，理由是她浪費了不少愛情在掛居身上，但芝也表示最後的結局她還滿意，所以奈美最後還是不苦的。

彰化的阿薰提出了「女性同盟國」裡的水穗薰（南野陽子）參加角逐，因為她在片中的戀情就是默默付出，不求回報，典型的犧牲型好女

親愛的黑鳥：：

你一定正在看「戀人啊！」，對不對？

鈴木保奈美好美喔！從第一集就讓我深深的著迷，而且我好佩服編劇一針一線編織出的劇情，誰會想到兩個在結婚典禮舉行前一小時見面的人，竟會展開一段精神戀愛，這種編劇能力真是讓我佩服到五體投地，不過，我實在不喜歡悲劇，但也預期得到這一定是齣「百分之百原汁」的悲劇，實在讓我太難過了！

你有沒有發現岸谷五朗很像李宗盛、鈴木保奈美很像趙詠華、連鈴木京香都很像賴英里，他們真的沒有關係吧！

不苦我不哭的黑鳥麗子

「戀愛季節」裡的中山美穗邊當護士還要邊監控遠在天邊的男友，最後還發現男友外遇，所以獲得台北的曾醫生現身拉票，但曾醫生還順便幫「愛，沒有明天」的鈴木保奈美拉票，他覺得每次聽到片尾曲時都會有種「慘不忍睹」的同情油然而生，哇！真是又愛看、又不忍心看。

人。

親愛的八卦妹：

喜歡玩連連看的八卦妹

不過黑鳥麗子的東京特派員內田無紀說她好討厭這齣戲，而且討厭的癥結點就是因為編劇居然把這麼不可能相愛的「人事時地物」編在一起，讓她在大喊一聲「不可能！」之後，就跟「戀人啊」說拜拜了。

因為我通常看戲都不是很深入的分析「可能性」，所以我一看到那美麗的燈光打在美麗的鈴木保奈美身上，霎時就讓我覺得這是齣超高水準、超唯美浪漫的戲了，因為連原本惹笑的岸谷五朗都在劇中變帥了，真是神奇。

不過，我對這位導演還是有點不解，也許他從小就住在一樓店面式的房子裡，不然怎麼會有這麼多嚴重的反光呢？光在一集劇當中，就可以看到十次左右亮晃晃的方塊在眼前跑來跑去，所以我想這位導演想必有濃厚的「反光偏愛症」，不加進反光，他就覺得燈光沒創意吧！

眼睛被照得快流淚的黑鳥麗子

6

親愛的黑鳥麗子：

天哪！太受不了！我覺得「白色之戀續集」的編劇真是心理變態，一點也見不得人家好，因為續集中他不讓阿彩與拓巳好好的待在北海道展開新人生，偏偏回到東京和秀一重逢，等秀一決定與阿彩攜手回歸北海道，偏偏弟弟拓巳又半身不遂，讓兩人只好留下來，而秀一又要接受「目的性的救助」，好讓永世會醫院繼續經營。

不過阿彩還是其中最可憐的，因為她在續集中不僅又聾又啞，後來還瞎了，真是慘啊！等她經過重重難關終於要與心愛的秀一結婚了，秀一居然被殺成重傷，後來阿彩終於重見光明，但眼中用的卻是秀一遺愛人間的眼角膜。

唉！這是什麼劇情嘛！

我發現續集的編劇不是以前的龍居由加利，而是換了個男編劇，所以說「最毒婦人心」完全不能成立，因為續集實在太慘了！

幸好「白色之戀續集」還沒在台灣播映，不然大家眼睛周圍的皮膚

親愛的黑鳥麗子：

可愛喔！

經大小男主角「訓練」的黑鳥芳心也為了他心動不已，他好可愛，好

噹的模樣，讓人恨得牙癢癢，反而異常的體貼、溫柔、又樂觀，讓歷

野內豐就是劇中的明燈、甜心與小可愛，他不像第一集中那副吊兒郎

不過呢！悲劇中還是要有點好東西，觀眾才看得下去，我發現，竹

！

讓編劇也「換人做做看」？偶爾讓悲劇有個好結局是有益身心健康的

天哪！希望「白色之戀」可以重寫續集，我們可不可以用公民投票

親愛的愛光一：

期待留日同學不斷帶回最新日劇的愛光一

勢必會在春夏交會的時候，不斷因為流淚而脫皮了！

哭中帶笑的的黑鳥麗子

8

聽到三上博史要來台灣宣傳「燕尾蝶」的消息，讓我不禁又想起「愛，沒有明天」，鈴木保奈美搖擺在豐川悅司與三上博史之間，不過她居然選了失憶又失意的廢物鋼琴家，而放棄對她一往情深的小開，真是讓人匪夷所思。

看完「愛，沒有明天」之後，我對鈴木保奈美的印象更加深刻，因為當年播出「愛沒有明天」之前，鈴木保奈美才在「東京愛情故事」中以百分之百的「莉香魅力」橫掃台灣，沒想到接著播出「愛，沒有明天」，可愛的莉香馬上變成煙不離口、砸玻璃、摔杯子的可怕女人，這種劇烈的轉變讓我驚訝萬分，也在短短的幾天之內見識到保奈美的演技，到現在還是印象深刻。

其實我覺得「愛，沒有明天」真是個變態劇，而且結果最難以忍受，保奈美都答應嫁給豐川悅司了，還穿著白紗、美美的登上直昇機，誰知道飛機起飛之後看到了三上博史，怪怪的保奈美居然打開機門就跳了下去，當場成了呆呆的植物人，差點沒讓當時正在吃飯的我嗆死。

所以，一看到三上博史要來的消息，我就想起正在看「愛，沒有明天」的完結篇那天，哽在我喉嚨中的那團飯。

親愛的琳琳：

有時候總覺得偶像劇中的「選擇」總會讓人跌破眼鏡，像最著名的「東京愛情故事」完治捨莉香選里美，中山美穗在「全為了你」裡面，捨棄長相酷似已故戀人的帥阿徹而選了疼愛兒子的幼稚園老師，連「白色之戀」秀一都放棄了阿彩，唉！不論他們各自有多麼複雜的考量，但結果都讓觀眾不由自主的興起一股「怎麼會這樣？」的感覺，悵然若失的猶如自己遭受到愛人遺棄的淒涼。

不過往事好處想，這樣的選擇也讓編劇可以賺更多錢，因為每一齣戲都可以再拍部續集出來，就像上周慘不忍睹的「白色之戀續集」一樣，反正重逢之後的故事總是說不完的。

我覺得「愛，沒有明天」本身就是一齣研究不完的戲，男主角高村

最近好像有看到報載鈴木保奈美對「愛沒有明天」發表意見，大意是說她自己也不知道為什麼最後要選三上博史，如果她有自由意願，當然豐川悅司才是真命天子啦！對嘛！我也是這樣想的！

後來看完結篇再也不敢吃飯的琳琳

士郎（三上博史飾）原是一位享譽國際的鋼琴家，有著美好光明的未來；但是因為一次意外的車禍，被在舞廳工作的女主角瑪麗亞（鈴木保奈美飾）救起，而短暫的失憶也使得士郎的人生有了重大的轉變。

士郎在失去記憶的一段日子裡，從原來的備受禮遇保護變成必須為下一餐忍氣低頭的男人，但他因為有瑪麗亞的愛而有了依靠。對他來說，失去一切並不可怕，可怕的是失去瑪麗亞。因此儘管漸漸恢復記憶，但是他卻甘心為了瑪麗亞用利刃將彈琴的雙手刺傷，藉以證明對過去的正式告別，然而這卻是一個令人心碎的開始。

士郎開始日漸消極墮落、自卑沈淪，然而瑪麗亞雖是愛他，卻不能幫他，因為她也有屬於她的悲傷故事。在她年幼的時候，因為妒嫉父親對妹妹的偏愛，所以縱火想要把家燒盡，但是卻因此使得妹妹必須活在黑暗中，於是瑪麗亞懷著贖罪的心，出賣靈魂來賺取金錢好買眼角膜來幫助妹妹復原。

一位叫做鴻全的劇迷來信說，他覺得士郎和瑪麗亞都是需要被愛的人，他們的生命受到痛苦創傷，也使得他們只能用一種像接近自殘的方式去接近愛。

在整部劇中，不斷出現鮮血、生命的威脅感，掙扎嘶喊等鏡頭，挑戰著我們正面而純情的愛情美學觀；然而在極大的顛覆之後，卻產生了令人意想不到的希望，就如同士郎送給瑪麗亞的青鳥一樣，儘管曾經飛離過，但是它究竟是會飛回來，像永不絕滅的希望。

在愛情的國度裡，並不全然是光明燦爛的，或者愛情在本質上總是會有那麼一點痛苦和自虐的成分；也或許人並不是永遠都能處在通達暢旺的狀態，在遭逢挫折打擊的時候，愛的能力是不會消失的，而可能代以另一種面貌出現，它的方式或許可議，但是卻絕對值得同情，因為那也可能是我們的一部分。

不同於其他日劇的是「愛」劇中的人物全是有殘缺的、不完美的、甚至是醜惡的；可是每一個人都是完全地忠於自己的性格，在有限的生命中發展出最大的力度，不論最後是退讓或者犧牲，都完成了他們內心的那一份完美的愛。

鴻全覺得，當每個人都在追求自我救贖的時候，常常忽略了其實每個人也都可能是另一個人的救贖，如劇中瑪麗亞（與聖母瑪麗亞同名）角色的暗示，無論個人所背負的罪有多深重、性格是多麼殘缺破裂，對另一個人來說，都可能從這裡獲得釋放和救贖，這也是對人存在價值

的積極肯定。

最近我跟朋友聊天時，他不經意的談起野島伸司這個鬼才編劇家。劇迷對他一定很熟悉，他就是快跟酒井法子結婚的男友，但這不是重點，重點是他寫了許多叫座的電視劇本，「愛，沒有明天」就是他的作品之一。

野島的作品有個共通點，就是大人常被他寫得很不體面。像「愛沒有明天」裡鈴木保奈美有縱火前科、現在又是舞女，所有的大人都是可怕的壞人小孩，其中有勒索人的爸爸、專領養小孩當扒手的老婆婆、每天關起門來對洋娃娃噓寒問暖的大企業家等等，「一個屋簷下」有兄妹畸戀、「高校教師」裡有父女亂倫，每個角色都讓人覺得心裡發毛。

我的朋友覺得這其中透露了野島對「大人」的厭惡情結，反映在他筆下的「大人」角色都很不堪、而且讓人從心底厭惡。我們不是他的親密愛人酒井法子，不了解他的內心世界、但也許這些「壞大人」的確反應了他心中不為人知的傷痛。

其實「愛沒有明天」還有讓我注意到一點，士郎說失去一切並不可

怕，可怕的是失去瑪利亞，「白色之戀續集」的阿彩也曾表示過相同的心聲，也許就是這樣的信念，讓我們眼中慘不忍睹的生活，對他們來說卻是甜蜜的，也許阿彩、瑪利亞並不認為自己是最苦女主角，反而覺得自己的幸福是別人所不能想像的哪！

敬禮的黑鳥麗子

哈嗨！黑鳥麗子姊姊您好：

我還算是標準的日劇迷，在報紙上看到有人批評「白雪情緣」此一劇為「混飯型」的日劇，本人深感不解。

在我的感覺中，不管好或爛的聚集都有其吸引人的地方，像此劇中我就很欣賞深津繪里飾演的久留美，她的善良、清純以及迷迷糊糊常出糗的個性很吸引我，而且她為愛付出不求回報的態度我很喜歡，讓我每天都準時觀賞這齣劇，甚至是午夜時的重播也不願錯過，希望能夠再次重播。

桃園Queena

親愛的黑鳥麗子‥

我好想住在本木雅弘家旁邊喔！因為我好喜歡在「白雪情緣」裡的他，帥帥的公介。

在看「白雪情緣」時我真是無法控制的投入劇情中，因為劇情安排讓我心有戚戚焉。我太了解久留美那種暗戀的心情，而且當她知道暗戀已久的人居然就住在家附近時，那種雀躍、期待的心真是令人振奮！

本木雅弘真是偶像中的偶像，他的一些小動作真是酷得、帥得可以，不過我也很欣賞他的三八型演出，像「媽咪俏佳人」裡的脫線氣象播報員朝日進就很好笑，真是個全方位演員。

愛滑雪的久留米

黑鳥麗子妳好‥

「白雪情緣」裡的女主角久留美讓我印象相當深刻，因為她追求所

15

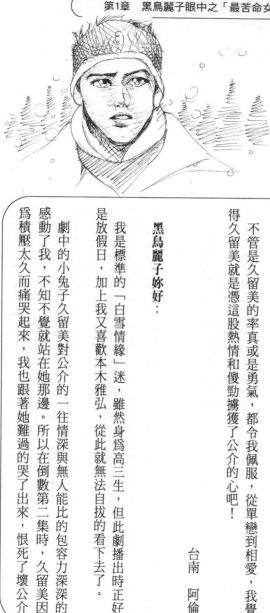

第1章　黑鳥麗子眼中之「最苦命女主角」

愛，勇敢表白的勇氣真是偉大。

我印象最深刻的一幕就是久留美為了幫公介買打字紙，冒著大雨出門，雖然只是小小的打字紙，但我知道她會犧牲一切只為滿足公介的需要。所以當公介驚訝的看著濕淋淋的她時，久留美仍只是傻呼呼的對他大叫：「公介！我買到啦！」愛情的力量真是偉大啊！

不管是久留美的率真或是勇氣，都令我佩服，從單戀到相愛，我覺得久留美就是憑這股熱情和傻勁擄獲了公介的心吧！

黑鳥麗子妳好：

我是標準的「白雪情緣」迷，雖然身為高三生，但此劇播出時正好是放假日，加上我又喜歡本木雅弘，從此就無法自拔的看下去了。

劇中的小兔子久留美對公介的一往情深與無人能比的包容力深深的感動了我，不知不覺就站在她那邊。所以在倒數第二集時，久留美因為積壓太久而痛哭起來，我也跟著她難過的哭了出來，恨死了壞公介

台南　阿倫

16

，連我班上同學都一致譴責公介，爲小兔子抱不平。

不過還好，最後公介總算了解小兔子對她有多重要了！而我也可以「無憾」的離開電視，繼續爲聯考賣命下去。

台北　減藤

久留米、阿倫、減藤大家好：

哇！好多人都喜歡「白雪情緣」喔！因爲我也喜歡本木雅弘，所以當然不會錯過這齣戲啦！

我覺得如果「東京愛情故事」的莉香可以看日本偶像劇的話，看到這齣戲感觸最深的人應該是她吧！因爲同樣是義無反顧、毫不保留的愛，但小兔子最後可以心滿意足的擁有公介同等的愛，而莉香只能看著「死完治」與「臭里美」雙宿雙飛，雖然她堅強又樂觀，但在電視上看到幸福的久留美難免會讓她再度落淚。

滿臉淚痕的莉香可能會說：「唉！真是愛不對人！」

黑鳥麗子小姐妳好：

想和妳談一齣感人肺腑的日劇──「遲來的春天」。

在「遲來的春天」裡，編劇巧妙的用「癌症」串連起六個人的命運，這六個人分別是男主角次郎，女主角千秋、次郎的媽媽、千秋的哥哥守，次郎的主治大夫片桐與次郎以前的女友、現在的護士里美。

對了對了！最近我看到一部由他主演的電影「五個相撲的少年」，本木雅弘居然全身光溜溜、只穿著「相撲帶」，哇！好好笑喔！

到現在還想笑的黑鳥麗子

嚴肅的公介雖然「體面又大方」，可是我其實比較喜歡本木雅弘在其他劇中演出的三八角色，像久留米提到的氣象播報員的角色就演的很棒，因為很少有人能夠像本木雅弘長得這麼好看，卻又同時能夠「三八」的這麼徹底。

不過她也許還是義無反顧的覺得完治還是比公介好吧！

18

劇中描寫人面對疾病的無能為力，相當深刻。像千秋夾在婆婆與丈夫之間，百般委曲求全，十分可憐；而婆婆救子心切，更由於恐懼變得歇斯底里，對千秋也百般挑剔；次郎深愛千秋，所以在她的面前總是喬裝堅強，只能在舊情人面前表現自己的脆弱；守和片桐雖是舊日同窗，但因理念不同而呈現亦敵亦友的關係，守更因自己暗戀沒有血緣關係的妹妹，面對情敵妹夫也有許多矛盾。

我真的很佩服編劇，他描寫情感如此真切，又那麼震撼人心，面對死亡的掙扎、失去親人的恐懼、迫於現實的無奈這些複雜的情感，都表達的十分透徹，令人心有戚戚焉。

雖然這齣劇到次郎過世之後結構有點鬆散，但這六位演員的演技可觀，仍是一部值得推薦的好戲。

其中我最同情的角色不是千秋，而是次郎的舊情人里美。里美因為家道中落，不得不放棄了愛情與夢想，一路上經歷過太多滄桑，而讓她個性冷漠、不在乎自甘墮落。但遇到次郎時又喚起了她青春歲月中美好的一頁，所以願意用自己的身體安慰他的心情。

其實里美的遭遇相當悲情，她在感情的路上跌跌撞撞，當片桐醫生

情婦時沒有名份，後來與同是天涯「寂寞人」守醫生結婚後，兩人中間又沒有愛情，兩頭落空的她只好寄情於工作，比起有希望寄託的旁人來，她才是最空虛的角色。

此外，這齣劇也讓我深思「愛」這個主題，因為愛，婆婆變得神經質、蠻不講理；因為愛，次郎無法坦然面對千秋，而千秋也因為害怕失去所愛，無法真正了解次郎，反而需要旁觀者里美的提醒才領悟；守將自己對千秋的愛深藏，卻因此傷害了里美；片桐對醫術的追求，不也是因為對病人的大愛嗎？可是為什麼愛卻便成了一種傷害呢？

最後，我想問你的是：如果你的男友只剩幾個月的壽命，你會嫁給他嗎？

Dear Memory:

你的分析好有條理，但面對死亡時，事情就變得複雜起來了。不是嗎？

Memory

千秋嫁給次郎時，她已經有勇氣面對一個可能無法白首偕老的伴侶，態度堅定，這段感情也格外動人，看著坂井真紀毫不畏懼的表情，真是讓人心疼。

但我欣賞的卻是她的黑眼圈，如果千秋沒有黑眼圈，那楚楚動人的效果可能要打點折扣了，所以這個角色真是非坂井真紀莫屬，我還沒看到另一個比她眼圈更黑的偶像明星。

在另外的一部感人落淚的好戲「今生只愛你」裡面，松下由樹也是這般無怨無悔的愛著野村宏伸，儘管大家都反對，她還是願意嫁給罹患癌症、不久於人世的他，又讓黑鳥麗子淚漣漣。

至於你提出的問題，我現在不知道自己會不會嫁給一個生命將到盡頭的男友，這個問題實在太複雜了，我想，還要多看點偶像劇才能理出頭緒吧！

黑鳥小姐妳好：

沈思中的黑鳥麗子

21

我忍不住了！怎麼沒人討論「情書」、「五個相撲的少年」這些日本電影呢？

我覺得「情書」是個前所未見的大悲劇，因為如果我是渡邊博子，在男友死了之後，才發現他愛的其實是跟自己長得很像的別人，自己只是一個影子，那種感覺真令人絕望透頂，連要吵架都找不到對象。

我覺得渡邊博子是個很有大智慧的女生，她靜靜的發現了這件事實，靜靜的接受，靜靜的把所有的信件退還給藤井樹，讓藤井來保有這段懵懂無知的單戀記憶。

我本來一直看不出原來男的藤井樹愛的是女的藤井樹，在博子把信還給女藤井樹之後才有了一點點的了解，不過我想這對博子來說必是一個很殘酷的事實吧！未婚夫遲遲不肯結婚、兩人之間有距離，原來都是因為自己長得像他的初戀情人，好無力喔！

不過博子可以毅然決然地告別過去、伸手抓住屬於自己的人生與未來的幸福，踏上人生的另一個階段，我覺得她其實是個很堅強的女生。

愛看電影的渡邊脖子

渡邊小姐妳好：

「情書」真的好好看喔！我尤其喜歡鈴木蘭蘭出現的那一段，笑壞了！其實她在「妙齡女將」中美帆大小姐的角色並不是很討人喜歡，但那雙靈活的大眼睛好吸引人，幸好她在「情書」裡來著這麼一段戲，讓我又可以把她當偶像了！

有一位叫做原田裕介的劇迷來信也提到了「情書」這部電影，而且他問到，為什麼酒井美紀飾演的小藤井樹性格卻比較像渡邊博子呢？為什麼「小男藤井樹」不敢對「小女藤井樹」表白，長大之後卻願意跟相貌神似藤井樹的博子訂婚呢？

這些問題實在很有意思，我覺得「大小女藤井樹」同樣的缺少愛情細胞，小時候的她無法理解男同學捉弄自己的動機，長大後還整理不出那段混亂的歲月到底發生了什麼事情，直到看到「小男藤井樹」在借書卡上為自己畫的素描才恍然大悟，真是有點遲鈍！

也許男藤井與博子交往時，也是想一圓自己小時候的夢想吧！就像「追憶似水年華」的書名一樣，藤井其實也知道自己仍然惦念著小藤井樹，所以見到博子，忍不住想了解她、認識她，但兩人中間缺乏的

卻正是那段讓藤井念念不忘的初戀，哇！真是好無力喔！

不再想起初戀情人的黑鳥麗子

Dear黑鳥麗子：

我要抗議！女藤井樹怎麼會沒有愛情細胞呢？

我覺得她其實也喜歡男藤井，但因為同學們老是拿他們相同的姓名開玩笑，所以她潛意識裡拼命壓抑這種好感，並拒絕分析到底為什麼男藤井樹這麼愛捉弄她，甚至長大後，她還將這段記憶封鎖起來，直到渡邊博子的信出現，才打開了她記憶的鎖，讓女藤井樹終於發現了自己的真實心情，但一切都已經無法挽回。

看完「情書」的心情，像有著一種微微的心痛，有點酸、有點遺憾的感覺，而我最愛這種有缺陷美的故事，其中最讓我感動的是渡邊對著高山呼喊的那一段，但我心中最希望的還是男女藤井樹可以成為戀人。

好喜歡情書的藤井素

藤井素：

我默默的接受了你的抗議，謝謝！

不過還要很聒噪的再幫我的偶像豐川悅司「拉票」，他的下部電影「愛我，請告訴我」也很好看，而且比「情書」好笑喔！因為我一看到豐川悅司吃早餐，把嘴巴嘟成櫻桃小嘴的樣子，就忍不住笑了出來，嘿嘿！

他在片中與筒井道隆是一對戀人，但卻跟藥師丸博子結婚，所以三人在一起時，豐川悅司總是覺得自己好像有兩個老婆，表情怪有趣的！

黑鳥麗子：

覺得人生真美好的黑鳥麗子

最近我迷上了「相逢何必曾相識」的賁與結女，原本以為這只是段沒什麼吸引力的忘年之愛，沒想到這麼好看，讓我緊緊黏在電視機前、一集也不敢錯過。

我覺得「相逢何必曾相識」與西片「似曾相識」一樣，都有一股淡淡的哀愁，即使在甜蜜的時候，背後也隨時有一片烏雲隨時準備掩蓋天空似的憂鬱。

我覺得織田裕二真是個好演員，不管是邪氣十足的「活著比你好」、還是努力向前看的「發達之路」、酷斃了的「正義必勝」、或是膾炙人口的「東京愛情故事」，他的演出都讓人印象深刻，笑起來彷彿打從心底發出快樂溫暖的光芒，邪惡時又讓人覺得他是天生的壞胚子，真是讓人佩服不已。

而淺野溫子也是個特好的演員，想必大家都看過她在「一〇一次求婚」、「總有一天等到你」等片的演出，我覺得她在「相逢何必曾相識」中的遭遇最可憐，被初戀情人拋棄、又被丈夫背叛，努力自力更生養育女兒長大之後，終於遇到了相愛的人，但又得了重病，唉！真是苦命啊！

不過，結女的遭遇雖命苦，但淺野溫子的演出卻不會讓我覺得煽情，雖然知道戲都是假的，但我還是打從心中祝福結女，願她能夠找到幸福。

親愛的夏亞：

我覺得淺野溫子願意接下這個角色就很值得尊敬，因爲她在片中的造型相當樸素，還浮現了許多皺紋，讓這位麗質天生的美女變成老態十足的病人，讓我都爲她難過。

我相當喜愛友坂理惠在劇中的演出，因爲她那時候好瘦、好小、好可愛，不像後來那麼壯，嘿嘿！

我有一個朋友好愛看「相逢何必曾相識」，而且她還拉著老公一起看，兩個人一起爲結女的幸福哭得希哩嘩啦的，看來電視機前的景象也頗爲動人。

我那位朋友也從「相逢」中學到了很多實用的婚姻技巧，像是結女曾經在烹飪教室中講過不少如何讓婚姻幸福與失敗的菜餚，她就覺得收穫豐富。

所以啦！看日劇除了可以促進夫妻恩愛之外，還可以「鑑往知來」

癡狂的夏亞

正在「鑑往知來」的黑鳥麗子

呢！

黑鳥麗子：

我心中深藏著一位苦命到家的女主角，她絕對可榮登「最苦女主角」第一名寶座，她就是「直到成為回憶」的今井美樹。

琉璃子（今井美樹）與高原先生（石田純一）是一對情侶，可是琉璃子的妹妹久美子（松下由樹）也愛上了未來姊夫，多次挑撥姊姊與準姊夫之間的感情。

後來，在琉璃子與高原婚禮的前夕，久美子終於破壞成功，代替姊姊成為新娘，可是高原與琉璃子都還是深愛著對方，琉璃子無法恨自己的情敵，畢竟那是親妹妹啊！而且妹妹還懷了身孕，真是，真是太悲哀了！

在琉璃子與高原告別時，兩人深厚感情化成不斷的擁抱、親吻、哭泣、分開，重複好幾次之後終於狠心分手，同時承諾永不相見。看到

28

這裡，我只能跟著他們掉淚，真的好慘好慘！

不知道妳有沒有看過這齣戲，相信看過的人都會覺得今井美樹可以當選全世界最苦女主角，不過因為這個頻道的日片比較少人看，而且主角又不全是青春偶像，所以我想，看過的人可能不多，但真的讓人看了好心酸，所以在此強力推薦。

親愛的妙卡：

好慘好慘，更慘的是我沒看過！

不知道底怎麼個慘法的黑鳥麗子

台北 妙卡

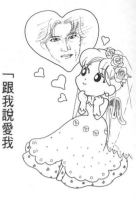

「跟我說愛我」大論戰

親愛的黑鳥麗子：

我是鼓起很大的勇氣才決定提筆寫信給妳的，因為我看貴專欄的投書，似乎都是二十歲以下的小弟弟小妹妹的來信，而我已經是個年近四十的中年歐巴桑，本來應該是看「媽媽劇」的一群才對，沒想到，那天從對面的黑鳥出租店借回「跟我說愛我」這套你們一直在講的日劇之後，才了解日劇的滲透力果真是超越時空與年齡的！

我要以過來人的身分對小朋友們說，「跟我說愛我」裡面敘述的男生女生談戀愛時，那種又期待又怕受傷害的心情，的確是非常寫實的，因為我自己在十幾年前也經歷過這樣的過程，當然我不是說自己是常盤貴子，我老公當然也不是豐川悅司，不過我相信，只要兩個人是真的心有所屬，一定都要歷經一些內在或外在環境的考驗。

其實一開始我並沒有迷上「跟我說愛我」，因為我並不是豐川悅司的影迷。不過這套日劇節奏很快，男女主角一有問題很快就會解決，一點都沒有我預期中的拖泥帶水。不過我個人最有感覺的一場戲，應該是片中豐川悅司帶著常盤貴子到他讀過的藝術大學，回憶學生生活的點點滴滴，因為我跟老公是「班對」，時常在學校附近談戀愛，而那一集把學校裡屬於夜晚特有浪漫氣氛都拍了出來，實在滿厲害的。

「跟我說愛我」在台灣播出之後，天哪！每個日劇迷都瘋了！大家沒事就從手提袋裡拿出個蘋果開心的啃，再從右邊口袋裡摸出個天藍色的顏料傻笑、然後到處探問哪裡可以學手語、哪裡可以買到不會自動切紙的傳真機、哪裡可以找到「老爺爺的時鐘」、音樂盒、最誇張的是有人要組「跟我說愛我旅行團」，好親自到

豐川悅司與常盤貴子奔跑的公園「聖地」朝聖去。

不過，所有劇迷看完這齣戲賺人熱淚又回味無窮的好戲之後，大家對晃次與廣子到底為什麼會分手都有不同的想法，有人說是因為廣子自卑，有人說是因為晃次自卑，還有人說是因為廣子出軌，但也有人說是晃次對前任女友依然念念不忘，這件「愛情公案」到底誰是誰非？我發現隨著戲

我覺得很奇怪的是，這部戲除了豐川悅司耳聾的缺陷之外，其他大都是我們身邊俯拾皆是的戀愛故事，日本人可以寫得讓我深有同感，台灣劇還是在那邊不食人間煙火的癡人說夢，難道那些編劇全都不吃飯不喝水的嗎？

新老人類歐巴桑

親愛的歐巴桑：

日劇是不分年齡的！其實我也收到了相當多女兒、兒子的來信，說他們的老媽居然也會一同看日劇，所以日劇時段可說是促進親子感情的最佳時刻，因為一邊看電視，必定會一邊發表意見，如此這般爸媽就知道自己小孩的腦袋瓜子裡正在想些什麼了！

說實話，我媽媽也會跟著我看「光輝的鄰太郎」，還笑劇中的媽媽好三八喔！

想讓大家的媽媽扭一下的黑鳥麗子

黑鳥麗子：

迷身分的不同，還會有不同的見解喔！所以現在最好解決方法就是請大家再拿出錄影帶回味一次吧！這次別忘了帶張成績單，爲晃次與廣子打分數喔！

當「跟我說愛我」的晃次以手語與人溝通時，我注意到的不是豐川悅司迷人的大手，卻是他臉上動人的表情。

由於聾啞人無法以語言清楚訴說，但手語的字彙畢竟有限，因此要用臉上的表情來輔助說明。我想，晃次這個角色能令人如此感動，並不是因爲豐川悅司有一雙手掌大大、手指長長、比起手語來很好看的手，而是他努力想表達想法時，臉上所表露真摯的表情，多麼令人心有所感！

對於一般人而言，可以用吼叫代替憤怒，可以任何言語說盡自己的想法，所以臉上可以不用寫著心事，心裡想的可以不放在臉上。但晃次不同，他多麼想表達自己的想法，所以可以在他臉上讀到他的心情，讀到真正的他。我好感動，因爲我有好久沒有在「人」的臉上讀到真情了。

晃次迷：

你寫得真好，我也心有同感，最近劇迷「蜂擁而至」的信件都在談

汐止　晃次迷

32

論著豐川悅司，所以今天就讓我們好好的談論「晃次與廣子」吧！

為了知道劇迷的規模，我做了小小的市場調查，「跟我說愛我」在SRT收視率調查中，是有線電視節目中的第二高，估計有二十多萬人一同在電視機前關心著晃次與廣子的未來，東販出版的電視小說「跟我說愛我」目前也賣出第四版、共兩萬本的好成績，所以最近埋在信件堆中的我常常想，到底是豐川悅司的演技好，還是晃次的角色適合他？

我相信大家都喜歡他穿著不扣兩顆鈕扣的上衣，削瘦的臉龐透露著剛毅的性格，不過臉上淡淡的笑容又如此溫柔，連他穿在腳上俗氣的木屐拖鞋也跟著浪漫起來，面對這樣一個謎樣的男人，我也同樣想聽聽他用日文叫「廣子」的聲音，儘管豐川悅司本來就會講話，我還是想聽聽他的聲音，就像廣子一直要晃次講話，一直抱怨兩人不能打電話一樣的心情。

衛視中文台表示，他們一定會重播這齣戲，所以，包括APPLE、儒、娃娃、美女小顏、劉瑜文等十多位劇迷請收起你們的高額酬金，耐心的等待重播的好消息吧！這次可別忘了準備錄影機喔！

可是，親愛的衛視中文台，可不可以用「日文原音」播放完結篇？還是爲了那聲「廣子」製作一集「跟我說愛我」特別節目，因爲我們都好～想聽到晃次的聲音，拜託拜託！

正想使出詔媚工夫的黑鳥麗子

黑鳥麗子：

我也好喜歡「跟我說愛我」，你知不知道廣子和晃次常見面的公園是哪一個？好漂亮喔！處在那麼美的場景裡，似乎就該發生浪漫的愛情。

豐川悅司演的晃次雖然聽不見，卻更明白他人的善意或是敵意，他常常穿著卡其褲配上長袖黑色或是白色的上衣，簡單而率真，就像他的住處一樣都是木製傢俱，十分符合他的個性。

晃次雖然聾啞，但他真心的笑容好有魅力，廣子的笑也洋溢著幸福，真讓螢光幕前的我眩目不已。

深愛晃次與廣子的人

34

深愛晃次與廣子的人：

根據「東京特派員」內田無紀指出，那個浪漫愛情催生地的公園應該就是在京王線上的神代植物公園，不過下了車還要走一段路才能到。

深愛晃次的黑鳥麗子

Dear黑鳥麗子：

我還沒有看到一百次「跟我說愛我」，可是如果加上夢中夢到的次數，已經超出多多了。豐川悅司上次在「愛，沒有明天」出現時，我就已經被他的笑容迷的死死的，不過他的相關報導真是少的可憐，我知道他與武田真治合演過連續劇「暗夜第六感」，這齣戲後來改成電影版，也就是他與小島聖合演的「Night Head」，不知道這部片會不會在台灣上演？我一聽說小島聖與豐川悅司的好事將近，就覺得我的心像「沒經過麻醉，就被切成兩半」。

據說豐川悅司將與金城武合作新片「迷霧」，他為了演好山中強盜的角色，還早早就上九州的山上體驗生活，如此敬業的表現讓我更瘋

狂的喜歡他。

聽說豐川悅司住在目黑區，所以如果他不來台灣宣傳「情書」，我和妹妹也打算去日本找他。

嘉義 小玲

小玲：

內田無紀跟我說，就算你知道豐川悅司住在目黑區，也千萬請你打消去找他的念頭，因為日間在東京活動的人口共有一千兩百萬人，東京分為二十三區，目黑區還是其中比較大的區，所以要找尋豐川悅司無異於大海撈針，還是乖乖的等他來台灣宣傳吧！

永遠等待接機的黑鳥麗子

DEAR黑鳥麗子：

不曉得妳看完「跟我說愛我」之後有什麼感覺？我真的像是發瘋了似的迷上這齣戲。我先前已經看過小說，後來一直痴痴期待著電視劇

趕快在台灣播出，現在我看九點的首播還不夠，每天苦苦守候到半夜一點二十的重播，第二天再看早上九點半的重播，只差不能看下午三點的重播，不然我真的是每回播出都沒錯過。

我們全家都為了這齣戲而瘋狂，弟弟喜歡常盤貴子，我和媽媽、姊姊喜歡豐川悅司，不過我覺得這齣戲吸引人的除了豐川悅司迷死人的笑容之外，感人的情節更是重要的「磁鐵」。

我覺得在「跟我說愛我」整齣劇中沒有絕對的壞人，只有被自己私心所蒙蔽的幾個角色，這種感覺比較真實，難道你我身邊真有那種壞到真的想殺了他的人嗎？我相信一定很少的。

所以，無論是詩織、還是健一、甚至是島田光，或許剛開始都令人討厭，但仔細想想，其實他們也只是悲劇性人物罷了！因為他們都得不到想要的幸福，不是嗎？

至於主角晃次與廣子，我弟弟第一次看小說時對廣子很有意見，覺得她為何一直不信任晃次呢？我覺得戀愛初期的女生一定比較患得患失，加上晃次又是畫家，廣子又沒有欣賞畫的藝術修養，所以她覺得自己怎麼也走不進晃次的內心世界，自然擔心不已，沒有自信。

想把手語學好的呆呆

親愛的呆呆：

恭喜你獲得本週「最佳劇迷」的榮銜，不知道是不是有人能夠在二十四小時之內連看四集相同的「跟我說愛我」？我想看到下午三點鐘第四檔的播出時應該可以隨著晃次的手比出日本式手語了吧！要不然，應該可以迅速的比出王曉書教的手語吧！

我相信有許多劇迷都已經完整的錄下每一集，每隔幾天就會重看一次，歡迎最早突破「重看一百次」的劇迷趕快寫出「我看了一百次『跟我說愛我』」這篇文章，保證一字不刪，全文刊出！

對了！我的一個朋友提了一個很有趣的觀點，為什麼晃次的手語「說」得這麼慢呢？看起來亂「業餘」的！我也覺得頗有道理，因為他跟廣子溝通時，速度是可以接受的，不過跟妹妹詩織比了多年的手語，速度一定很迅速才對！有合理答案的朋友趕快提出解答吧！

不解的黑鳥

麗子：

關於「跟我說愛我」劇中，晃次手語速度「業餘」的問題，我想是因為他有一顆體貼別人的心吧！像我工作的地方有一位聽障的妹妹，當我們跟她溝通時，都會慢慢的說給她「看」，而她也會慢慢的用嘴型與我們對話，因為彼此都想讓對方了解自己的意思，所以速度不是問題。

台北　阿龍

阿龍：

謝謝你的來信，也有大約二十位劇迷對晃次「手語速度」提出了解答，原因包括：

1.晃次獨居很久了，所以手語其實也很少用。

2.晃次溫和又寬容的個性表現在手語的「語氣」上，就應該是這種速度，就像人講話也有快慢。

3. 晃次講話的對象就是這些「聽人」，想快也快不起來。

4. 如果他比的太快，字幕會來不及打，我們也光顧著看字幕，來不及看戲了！

有創意吧！不過，也有好多朋友問到，要到哪裡學手語呢？知道的朋友快告訴我們吧！

感謝大家解答的黑鳥麗子

黑鳥麗子：

我好喜歡「跟我說愛我」，豐川悅司真是有魅力，但我要提出嚴重的抗議，為什麼衛視中文台要改掉他們劇中的名字？因為片頭上我們都可以看到劇中人物的角色名字，中文翻譯卻大不相同，為何要如此呢？而且，劇中人還要講手語，手語自然不會隨著中文台而改掉名字，這樣不是太好笑了嗎？

沒辦法，我實在太愛這齣戲了，所以反應很激烈。

蠟筆小欣：

我會趕快幫你找出答案，但要先稱讚你的觀察力與正義感，連手語的問題都想到了，真是讓人「歎爲觀止」！

愛聽小道消息的黑鳥麗子

蠟筆小欣

黑鳥麗子小姐你好：

看到了蠟筆小欣的投訴之後，有點想爲某台澄清，請原諒我的多管閒事，不過我想我知道他們改了劇中人的姓名的原因。

爲什麼「榊」晃次會變成「阪木」晃次呢？那是因爲中文沒有「榊」這個字，不過「榊」的日文讀音是SAKAKI，與「阪木」的讀音相同，妹妹「栞」改成「詩織」、「紘子」改成「廣子」也應該是同樣的理由。

至於手語我就不懂了，不過每一國的手語應該都有差別，看王曉書

小姐的示範就知道了！

也很喜歡看日劇的火鳥麗子　上

可人又有學問的火鳥麗子：

謝謝妳！妳真是太可愛了！原來是這樣啊！這樣說起來也很有道理的囉！

所以，看日劇也可以學到很多東西的！

麗子：

正下定決心邊學手語，邊學日語的黑鳥麗子

為什麼大家看「跟我說愛我」的時候，焦點都集中在晃次身上？我偏偏很喜歡廣子，因為我覺得她是世界上笑得最燦爛的女孩，還是個讓世界充滿「幸福原動力」的天使，當廣子的笑容展開時，世界的轉動彷彿因此停止，多美啊！

所以，我們可以在月台上，不只看到晃次焦急的模樣，還可以聽到

此外，我還知道一個會讓大家尖叫的消息，衛視中文台決定「順應民意」，在十月重播「跟我說愛我」，最重要的是，那是「日語版」的原音重現版本喔！

偷偷告訴你個小祕密，其實有很多人都喜歡常盤貴子，只不過黑鳥麗子太喜歡晃次了，所以偷偷藏了起來，但我保證，遇到有意思的信件我一定會回信，不會偏袒的！只是請耐心等待。

對於你的問題，我的答案是「完全沒有頭緒」，我想，那既然是晃次小時候聽過的音樂，而我卻從來沒聽過那首曲子，所以你若真想找，可能得到日本賣音樂盒的商店裡才找得到！

電暈的人：：

我好喜歡裡面悠揚的音樂喔！

請問一下，妳知不知道要到哪裡才買得到晃次送給廣子的音樂盒？

被廣子迷人笑容電暈的人

親愛的小丸子…

可以把曲名告訴所有愛看「跟」劇的劇迷們！

以當廣子和晃次用手語唱這首歌的音符時，我一聽就知道了！很高興

我第一次聽到這首曲子是在小丸子劇中，因為非常喜歡這首歌，所

裡，曲名是「老爺爺的時鐘」。

有人問到「跟我說愛我」的音樂盒，答案在「櫻桃小丸子劇場版」

親愛的麗子…

存的更久喔！

再次提醒大家，趕快去買錄影帶，要用「標準速度」錄影，才能保

想必會與配音版有大大的不同！

那聲像鑽石般珍貴、又讓人心碎的「廣子！」，真是太令人期待了！

心存感謝的黑鳥麗子

「日劇通」阪木小丸子

謝謝你的來信，還有一位名為廣子的劇迷發現「愛我，請告訴我」的片尾曲也是「老爺爺的時鐘」，看來，這首童謠想必很受歡迎。

好愛看小丸子的麗子

黑鳥麗子：

我有個更好的「跟我說愛我」的結局。

廣子與晃次在蘋果樹下再度相擁之後，又過了三個月的時間。

廣子這時成了著名女星、晃次也成了知名的畫家，不過廣子的經紀人覺得晃次不適合當廣子的男友，所以請他自己識相點，早點離開廣子。晃次也覺得自己只是個聾啞人，實在配不上廣子，所以留下一封信之後，就離開了她。

廣子發現了晃次的離去，每天不停的到每個晃次可能出現的地點尋找他的蹤跡，車站、植物園都找遍了，但就見不到他那高大修長的身影。

終於，廣子來到了讓兩人懷念特別多的海灘，果然看到孤獨的晃次正在看海，晃次發現廣子之後，兩人展開沙灘追逐戰，但廣子一不小心跌倒了，晃次彷彿聽到了廣子的呼救，回頭看到她倒在沙灘上，所以馬上跑回她的身邊。

這時廣子用手語比出：「晃次！不要再離開我了！我願意放棄所有的事業，也不願意放棄你！」

夕陽下，晃次抱起廣子，兩人的身影長長的拖在身後。

幾個月之後，徐徐的微風吹過地面，吹起幾瓣櫻花花瓣，也吹起地上的報紙，上面寫著「女星水野廣子與名畫家阪木晃次結婚」。

彰化玲華

玲華：

有不少人都對「跟我說愛我」的結局不太滿意，不過你的結局倒真是用上了不少曾經出現過的經典鏡頭，像是瓊瑤的沙灘奔跑、男女主角因為身分而產生的離異，熱鬧非凡。

46

不過我最喜歡的是妳也用上了「跟我說愛我」中獨創的「識字風」，因為這場風曾經吹過放在路旁的雜誌，讓它翻到有晃次消息的一頁，這次又選擇性的吹起有晃次、廣子消息的一張報紙，果然是個「性喜閱讀」的「好風」！

等著看今天起原音播出「跟我說愛我」的黑鳥麗子

「東京愛情故事」大論戰

黑鳥麗子…

我最喜歡的日劇是「東京愛情故事」，莉香的坦率直爽、愛一個人就傾盡生命去愛的個性更是無人能比，因為我是個優柔寡斷的人、面對喜歡的人也無法直接說出口，所以之所以會喜歡莉香可能影射了我的無用吧！

劇中最成功的地方就是每次莉香都用愉悅的神情呼喚完治的名字，她一次次的叫著「完治！完治！」，我彷彿也被她傳染似的，也想瘋狂的叫著我的愛人的名字，很難想像吧！

最喜歡的一場戲就是因為完治遲疑不決而錯過挽回莉香的良機、讓莉香獨自坐上電車離去，在路上、莉香不禁悲從中來，在電車上暗暗落淚時，也使我「不可輕彈的淚珠」從眼中蹦了出來，很傻吧！

希望，有一天我也能活出莉香的味道、勇敢的開口說出「愛」這個字。

爆米花　上

「完治怎麼可能放棄莉香，怎麼可能呢？」

看完日本三大純情劇之一的「東京愛情故事」之後，所有的人都抱著頭反覆思索這個難題。

集熱情、開朗、自主、美麗於一身的莉香竟然抓不住完治，這種狀況不僅莉香沒遇到過，身為旁觀者的我們也沒遇到過，所以大家紛紛提出了「初戀情人的主場優勢論」、「太

完美以致於不行論」、「城鄉差距論」，想為莉香解開這個世紀大謎題。

其實看到莉香離開完治時的模樣，我堅信他們分開的原因是「完治不愛莉香」，莉香也是發現了這點之後，才會走的這麼堅決。

很難接受吧！不過相信我，她一定會接受這樣的結果，把完治好好的放在心中回憶。

黑鳥麗子妳好：

想和妳聊聊「東京愛情故事」。莉香在知道完治與里美舊情復燃之後，就毅然割捨這段感情，悄然遠去，成全了他們。莉香的一往情深和她過去為完治所付出的一切還值得嗎？完治做法也太負心了吧！

癡情種子 上

親愛的黑鳥麗子：

數不清自己看過多少部日劇，但還是覺得「東京愛情故事」最好看。我總為莉香抱不平，難道全心全意的愛一個人真的會令對方感到沈重嗎？這樣做是錯的嗎？如果在感情世界裡，每個人都像完治一樣游移不定，那相處在一起將是多麼痛苦的事。妳覺得呢？

台北 紫懿

黑鳥麗子：

所有的日劇中令我感觸最深、也最難忘的就是「東京愛情故事」。

莉香的灑脫大方讓我著迷，但爲何幸運的完治還是對那個小女人關口里美念念不忘呢？難道在男人心中，得不到的永遠比真心待你的好嗎？爲什麼偏偏要「欲擒故縱」才能釣男人的胃口、得到他的心？那我們這種率真又不做作的女孩不是很吃虧嗎？

台北 不平的姬

親愛的姬、紫懿、癡情種子、爆米花，大家好：

這一陣子我接到了許多「東京愛情故事」影迷的來信，大家都清一色的支持開朗、健康、永遠向前看的莉香，一致譴責完治游移不定的愛情態度。可是，我要很煞風景的提出我的看法。

我的看法就是：

「完治壓根就不愛莉香！」

因爲完治不愛莉香，所以問題都得到解答。爲什麼他還疼惜里美這個朝秦暮楚的女人，爲什麼他一直不能決定跟莉香表白，爲什麼莉香

對他這麼好、他卻不珍惜？因為，他不愛莉香。

不是完治太年輕、不是莉香對他太好、不是男人只愛「得不到」的女生，只是因為「不來電」。

其實若你能這樣想，還會很同情完治的處境。

完治面對一個頻頻示好的可愛女生，也知道她因為小時候經常搬家，從來沒有「一輩子的好朋友」，所以期待完治就是那個可以共渡一生的好朋友，可是，身為男生的他又不能因為自己不愛她而果斷的拒絕，所以莉香「源源不絕」的愛情就湧到了他的面前，讓他要也不是、不要也不是。相信我，這真的是一種很重的負擔。

為了這個「想法」、我問了許多愛看日本劇的朋友，到底哪場戲讓觀眾有了「完治愛莉香」的結論？結果大家都一臉迷惑的說，「好像沒有喔！」

根據我黑鳥的推理，大家之所以會有這個「他愛她」的結論，是因為鈴木保奈美長得太可愛了、而且她的個性讓觀眾如沐春風、又那麼愛完治，所以觀眾就覺得「他愛她」是想當然爾的事，完治也就從此

蒙受不白之冤。所以，各位觀眾，請開始同情完治吧！

不知道你們是否贊成這種說法，也許已經有許多人哇啦哇啦的喊起來了，所以，趕快提出你的意見吧！

黑鳥麗子

黑鳥麗子：

看了上次你對完治的辯護、認為完治並不愛莉香，本人對此有另一番見解。

其實我相信完治曾經愛過那個開朗的莉香，我想愛不一定要有明確的宣示，只是當一個人有機會去實現他一直以來在他心中的夢想時，他是會捨去許多重要的人事物，而里美就是他的夢想。

我想，雖然最後完治與里美在一起，但也不能全然抹去他和莉香之間那段真摯的情誼吧！不曉得你是否記得劇中他和莉香不期而遇時那張驚喜的臉，我想，完治一輩子都不會忘記莉香這個女孩子的。

看過東京愛情故事五遍的人，你好：

恭喜你，也恭喜其他愛看完治與莉香的觀眾，我們又可以看到莉香是如何的愛完治了！

根據可靠消息指出，衛視中文會再次播映偉大的「東京愛情故事」，屈指算來這將是電視上第五次的播映了！（中文台四次、台視一次）所以，趕快準備好空白錄影帶吧！

一次買十支空白帶的黑鳥麗子

黑鳥麗子你好：

接連幾個星期看到妳與眾影迷們討論「東京愛情故事」與「東京仙履奇緣」，我心中再也按耐不住了，我覺得完治是愛莉香的。

因為完治是個優柔寡斷、心地又善良的男人，才會在里美、莉香之間徘徊。里美生就一副柔弱的令人想保護的樣子，而莉香則是即使受

53

傷也不會怎麼樣的人，所以里美的柔弱引發了完治天性裡保護女人的基因，因此最後完治會捨莉香就里美，也是因為他認定莉香沒有他也會過得很好吧！

最後請教一件事，就是東京愛情故事到底要在哪裡再次播出？因為這可能是我欣賞到這齣戲的最後機會，我想一集不漏的錄下來，不然可能會終身遺憾。

中壢 竹本口木子

黑鳥麗子您好：

「東京愛情故事」是一部令我看了久久不能自己的片子，上次讀完妳「完治不愛莉香」的看法之後，激起了我的勇氣，想提出我的見解。

首先，完治不是錯過莉香的電車、而是莉香提早搭上車，完治的確在約定的時間到了車站，就可以證明完治是愛莉香的。

同時，最後幾集莉香從英國回來的某天，完治與莉香再度相遇，當

晚完治送莉香回家，在路上他們玩了個以前玩過的遊戲，就是兩人背對背向前走，數到三時一起回頭，但這次莉香沒有回頭、回頭的只有完治，這就可以證明他是愛她的！

所以說，如果結局是三上與里美、莉香與完治分別「終成眷屬」，那不是很好嗎？

台東　逍遙

嗨！黑鳥麗子：

天啊！你要何時才開始批判「東京愛情故事」的里美呢？我真討厭她，因為她真虛偽！我真為莉香感到心疼。

嘉義　阿玉

黑鳥麗子小姐妳好：

在我曾經看過的日劇當中，恐怕沒有比「東京愛情故事」更悲慘的結局了！

各位莉香後援會會員大家好：

其實除了上面的四封聲援信件之外，還有不少劇迷都對我所說的「完治不愛莉香」理論提出了反對的意見，麗子衷心感謝大家願意提出自己的意見交流。

其實有不少朋友說，為什麼一直抓著「東京愛情故事」不放呢？趕快多談些別的話題吧！可是，我昨天再度看到了「東京愛情故事」的音樂短片，小田和正唱的主題曲就像一道電流流過全身，讓我的細胞跟著跳起舞來了。唉！這時我才了解「東京愛情故事病毒」還在我身上不肯離去。

中壢 柏樺

因為自己的不確定，而錯失了這麼好的女孩，這個結局真是太悲慘了！

我覺得永尾完治不是不愛莉香，不然他不會在第四集裡因為思念而親吻莉香，也不會在最後一集裡猶疑不決，總之，我相信永尾不是不愛莉香，而是他的心遲遲不能確定自己愛誰。

最近中文台將重播「東京愛情故事」，相信大家還是不會錯過這第六次的播出，也相信完治一定又會再度被大家唾棄、里美也一定會被大家罵出滿頭包！但別忘了將麗子的「完治不愛莉香理論」放在一旁參考，也許會有截然不同的心得。

親愛的麗子：

我是服役於金門的醫官，拜金門也有第四台所賜，我們這群醫官一同看完了重播第五次的「東京愛情故事」。

對於完治的抉擇，麗子妳提出的「完治不愛莉香」可說是一針見血，不過我們另有一種「男性觀點」，就是「初戀情人情結」。

初戀情人在每個男人的心中必定有著不可侵犯的地位，他在男子心中始終有著最美、最迷人的一面，這或許是一種難以言傳的愛情魔力，所以當里美回來找完治，即使完治愛莉香，但是他心中很難不受動搖。

麗子

就像萬芳唱的「割愛」一樣，很多割愛故事都是由於初戀情人重回懷抱所發生的。所以，雖然鈴木保奈美的魅力超過有森也實，但不巧，有森也實「貴爲」初戀情人，她可是有「主場優勢」的，所以完治的選擇對我們而言並不意外。

最後，我有一點疑問，「東京愛情故事」的漫畫在日本真的評價比日劇高嗎？可是我們都覺得日劇比漫畫好看的多，因爲莉香的個性比較討喜，不知道這是中日文化差距，還是男女觀點不同？

台南　永頭完治

永頭桑你好：

原來遠在金門服役也看得到日本偶像劇，外島的設備相當先進嘛！你不說，我們還真不知道呢！

不過永頭桑你的「初戀情人主場優勢論」相當有意思，談戀愛也跟打籃球一樣，講究心理戰的。

對於漫畫好看還是日劇好看，我的另一個朋友阿治覺得問題出在鈴

木保奈美身上，因爲她把莉香演得太可愛了，所以電視上的莉香要比漫畫裡的莉香有觀眾緣，也就產生了電視與漫畫「擁護程度」不一的爭端。

有不同的意見嗎？快告訴我吧！

愛吃貢糖的麗子

親愛的阿鳥：

「大老遠」看到「東京愛情故事」在台灣引起廣泛的回響，真是讓人感到有種千里共……不是嬋娟，嗯……就是一起看好戲的那種「溫馨」感覺。（相信我，中共實施飛彈演習的時候，我可是人在海外，心繫祖國的。）

當我知道現在有很多日本電視劇都曾經在台灣播出之後，我便明瞭，「報效祖國」的時刻終於到了。我很願意，不，我一定得和大家分享「東京現場」的日劇情報，來個文化交流。所以，看在多年老友的份上，也讓我「摻一卡」。

「東京愛情故事」由漫畫家柴門文的原著改編，看過原著的人都說，漫畫比電視劇好看。（沒辦法，這幾乎是所有改編劇的宿命。）我覺得──事實上也是日本所謂的「社會評論家」對她的評價──柴門文最厲害的地方在於她對現代男女關係的洞察，而這一類具有反映或領導社會潮流的電視劇，在日本就叫做「趨勢劇」（Trendy Drama）。

趨勢劇在日本之所以受到年輕觀眾的喜愛，不僅因為趨勢劇中經常有偶像參與演出之外，最重要的是，劇中故事反映了新的現象和潮流，而且是流行語的「出處」，不看很可能會不知道「家門外發生了什麼事」。

就以「東京愛情故事」來說，柴門文透過莉香和完治兩個主角人物，呈現出新一代日本女性的轉變。雖然日本人在男女交往的過程中，並不認為女生採取主動有什麼丟臉，但是在現代兩性關係中，大部分男性卻還是像完治一樣，不能明白的表達自己的感情。不過新時代的女性不會浪費自己的時間，他們對於愛情或事業的追求都非常明確而果決。

而「一〇一次求婚」則是趨勢劇領導潮流的最佳範例。有很長一段時間，日本女性一直以「三高」──學歷高、收入高、身材高──為最高

擇偶理想，而「一〇一次求婚中」由武田鐵矢飾演深情、善良、體貼，但是卻「三不高」的星野先生出現之後，「三高」的咒語就被瓦解，女孩們開始調整向上看的眼光，以三百六十度的掃描角度尋找自己的「星野先生」。

另外，從趨勢劇中出現的服裝、食物和各式各樣的店，觀眾還可以知道現在流行的吃喝玩樂方式。我有個朋友就專門看電視「認」場景，不過她跟一般人不樣的是，只要在電視上出現過的地方，她就在筆記本上畫上××，從此再也不去。

東京內田無紀

親愛的內田無紀：

收到你從東京傳來的意見，全身彷彿流過一陣暖流，啊！偶像劇萬歲！

謝謝你讓我與眾劇迷看到日本的情況，也許你可以跟那個專門認場景的朋友借筆記本瞧瞧，帶我們紙上導覽那些她打上××的地方。我們都會很感激你的！

希望能繼續收到你的「東京現場」，多告訴我們「產地」新聞。

分隔兩地，但看同一齣日劇長大的黑鳥

如果你要問黑鳥麗子，到底日劇好看在哪裡，居然讓我們這些「外表正常」的劇迷意亂情迷？

其實答案很簡單，就是如果劇情沒創意、男主角又醜，起碼，起碼女主角一定有可看之處，尤其是他們身上穿的日本當季流行服飾更是大大加分的配件之一！

其實，打從「東京愛情故事」開始，台灣的日劇迷就就發現莉香

女主角服裝篇

親愛的麗子：

看到「夏日求婚」裡的坂井真紀，還真嚇了我一大跳，她的頭髮一剪，真的整個人都變了！而且差好多喔！

我還記得她在「遲來的春天」裡面那副黑著眼圈，楚楚可憐的模樣，被老公的病與兒子的病折磨得不成人形，沒想到「咻～」一下，居然成了「夏日求婚」中活蹦亂跳的「十分頭猴猴」，害我看了好久才認出她的眼睛，我大姊也直說：「怎麼差這麼多！」差點讓我們兩個人跌倒在地上。

其實坂井真紀的這兩種造型我都挺喜歡的，「遲來的春天」引人落淚，「夏日求婚」又讓我跟她一起精神好好，兩種截然不同的形象她都能掌握的恰如其分，真是讓我更加崇拜她了！

對了！當初我想了很久，還以為坂井真紀在「遲來的春天」中的黑眼圈是真的，也許因為她天天熬夜拍戲，所以才保留了這麼嚴重的黑眼圈，現在這樣一對比起來，化妝的功力還真強呢！

增廣見聞、不住在世田谷的小惠

64

的打扮很好看，襯衫、打領帶、加上背心、外套再披件風衣，這種日本街頭的流行風也吹向台灣，只不過大家要做這種打扮可要多流幾斤汗！

談起女主角的穿著打扮，相信山口智子可以當最佳範例，因為她的角色變化萬千，從「奇蹟餐廳」的廚師、到「二十九歲的Ｘ'MAS」裡從流行刊物編輯「貶」為餐廳店長的適齡女性、加上「長假」當中流行

親愛的小惠：

你不住在世田谷，那你想必也不像住在世田谷的小惠囉！

次戀愛，失戀二十六次，也沒有以竊聽為樂的媽媽！

看到坂井真紀這次的造型，著實也把我嚇了一大跳，難怪那群男生沒事就取笑她是個醜猴猴，因為她的衣著打扮還真不像個女生，活像到處爬樹的小頑童，由此可知坂井真紀的演技有多好！

從此以後很注重穿著的黑鳥麗子

親愛的黑鳥麗子：

我覺得山口智子雖然不是美女，但她散發出的氣質實在好親切啊！常常看到她的一些動作就會讓我聯想到，「啊！我的姊姊也會這樣！」或是「咦！那個某某也是這副德行！」所以我常覺得山口智子好像就住在我家隔壁，不像某些偶像只活在電視機盒子裡供人膜拜。

而且我覺得這些親切的演員比較容易讓觀眾感到「心有戚戚焉」，逐漸被他們吸引到劇中，感受他們的情緒，我想，這也是我最感動的

模特兒，這三種造型截然不同，除了「奇蹟餐廳」裡的男人婆打扮稍遜之外，「二十九歲」與「長假」都讓我看到流口水，她的上班族造型與青春造型都超美喔！

地方吧！

親愛的Kate…

關於山口智子的親切，在最近播出的「甜蜜家庭」中我又再度感受到了她的魔力！不知道你們有沒有看到她那個「搔屁股癢癢」的動作，哇！真是有夠破壞形象，但也讓我睜大眼睛笑個不停。

真的，我真的也覺得她很親切，而且好像她就住在我家，好真實的感覺喔！咦，那我家不就住在Kate你家的隔壁了嗎？

發現鄰居的黑鳥麗子

Kate

親愛的黑鳥麗子…

好久沒看到宮澤理惠的演出了，聽說最近她與木村拓哉、田村正和合作的「協奏曲」快要在台灣播出了，真令人期待！

親愛的Rie：

恭喜大家，十二月十三日才在日本下檔的「協奏曲」，我們在六月就可以看到啦！真好！

可是呢！親愛的Rie，如果我告訴你宮澤理惠在「協奏曲」裡面很可怕，你會不會心碎？

因為她，她，她，她實在是太太太太瘦了！

期待中的Rie

其實我一直很喜歡宮澤理惠，她的寫真集、過去的「東京電梯女郎」都讓我印象深刻，不過最近聽說她的厭食症病情相當嚴重，不知道會不會影響到她的演出。

我覺得不管宮澤理惠現在變成什麼樣子，她十多歲時的可愛模樣實在太迷人了，所以我好希望趕快看見「協奏曲」，重溫第一代日劇的溫馨記憶。

你有沒有看過一齣戲，從頭到尾女主角都穿著套頭襯衫、長褲，只露出一張臉及一雙手？這就是宮澤理惠復出電視界的裝扮。唉！看了我也是好心疼，她一走路就看得出兩隻腿太瘦了，一舉手就發現兩隻臂膀太瘦了，幸好臉還好，兩頰凹陷了一點，看起來還是挺可愛的。

不過呢！我倒是很喜歡那位歐吉桑田村正和，民國四十三年出生的田村伯伯居然跟民國六十一年次的木村拓哉搶女朋友喔！真是勇氣可嘉說。

我的朋友慧慧聽說我喜歡田村正和時，馬上做出快暈倒的模樣，她覺得這齣戲好看歸好看，不過田村正和與宮澤理惠都像是瘦皮猴，看起來怪詭異的，只有那所向無敵的木村拓哉帥的不得了，迷死人了。

我的另外一位朋友馬上以高分貝的聲音應和，她說田村正和在劇中無時無刻不緊縮著眉頭，讓她感覺這位歐吉桑的眉毛幾乎要打結了，所以我就在兩人合力的討伐下靜悄悄的咕噥了兩句「可是我還是……」就算了。

我覺得「協奏曲」是一齣佳作，從一開頭田村正和穿著燕尾服從海裡走出來，就讓我捧腹不已，嗯！應該就是這場戲讓我覺得他是個好

玩的人吧！後來劇情帶著觀眾逐步進入「建築師」這一個專業領域，漸漸了解種種現代建築的知識，在新人木村拓哉也與前輩大師田村正和捲入各項競爭中，競爭項目包括才華、專業素養、專業信念，還有最重要的就是愛情。

我覺得田村正和把一個中年人愛慕少女的心情詮釋的相當內斂，年長的他不可能拼命露骨的表達自己的感情，也不可能用熱情回應宮澤理惠的好感，所以一開始只能用眼神表達心中的情感，我覺得這段順其自然的感情其實也是他人生歷練的選擇。

木村拓哉的表現也很好，他那受委屈時似笑非笑的自我解嘲表情再度出現，也牽動了女性觀眾的母性，不過呢！我覺得他在「長假」裡的表現比較討好！

親愛的黑鳥麗子：

安室來了！安室來了！妳有沒有看她的演唱會？

一吐為快的黑鳥麗子

我好喜歡她的笑容，最近也看了「史上最大作弊戰爭」，好好笑的電影，不過劇情實在有點傻。在最近播出的「草莓白皮書」中也有安室，可惜她不是第一女主角，不過，為什麼她不是第一女主角呢？製作人實在太沒眼光了！太沒眼光了！

「草莓白皮書」是描述跟我一樣年齡的中學生故事，小田茜的媽媽離家出走，安室的爸爸愛打人又很專制，還偷看她的日記，反正都有自己的家庭問題，不過大家在學校感情好好，常常一起討論媽媽同性戀、男友只想上床這些問題，讓我也覺得有這樣可以分享心事的朋友真好！

可是呢！我覺得劇情還是有點限制級，大家動不動就上床，這對我來說有點像在看「飛躍比佛利」，實在太刺激了！對渾身洋溢著陽光氣息的安室奈美惠來說也許也太禁忌了吧！

親愛的奈美琪：

「草莓白皮書」是日本九三年推出的劇集，所以安室當時才十六歲

猛喝水的奈美琪

，這是她第一次參加電視劇的演出。最好玩的是從戲裡就看得出她不愛笑的天性了，因為她的角色不是女主角，又暗戀著喜歡女主角的男生，在這種情況之下，「不談戀愛活不下去」的安室奈美惠果然很少笑。

不過呢！我還是覺得她好可愛，看著她為了好朋友到處想辦法的模樣，真是值回電費，尤其是四年後又見到她，覺得她更加有自己的味道喔！

所以我覺得這部戲若不是有安室奈美惠，根本不會有人記得它的！

其實我覺得「草莓白皮書」是個很可怕的電視劇，尤其小田茜的演戲方式真的很恐怖，整天張著大眼睛做出一幅「我是小白痴」的模樣，對洋二告白時那副激動的模樣又實在很好笑，簡直是在罵兒子嘛！

「草莓白皮書」應該是想反映日本高中女生的生活，不過所呈現的層面其實很有限。主線在小茜的身上，所以她的媽媽離家出走、跟一個女作家有超越友誼的感情，爸爸也有新歡，新歡還是自己的高中老師，姊姊也有問題，因為她愛上了有婦之夫，自己喜歡多年的男孩卻跟自己從小一同長大的好朋友上床，怎麼全天下的麻煩都讓小茜碰上了！太扯了！

其實，我覺得劇中最動人的應該是小田茜、安室奈美惠與邊見艾美

莉三個小女生之間的感情，不過編劇放進了太多干擾，反而讓這段友

情「鬆」掉了，比較之下，同樣描寫同學情誼的「熱力十七歲」與「

愛情白皮書」、「青春無悔」就具體多了。

可是呢！相信大家已經注意到了，安室奈美惠穿的制服可真好看，

小圓領的白色制服搭上紅色蝴蝶結、藍色外套，好可愛喔！

沒穿制服已經很久的黑鳥麗子

麗子你好：

上次你問大家最想當誰的鄰居，我想當「全為了你」中山美穗的鄰

居，雖然不可能有戀情傳出，但我非常喜歡剪短了頭髮的美穗，要比

以前長頭髮時更有魅力，即使已經當了媽媽，還是很漂亮喔！

親愛的智子：

高雄 海口智子

我也相當喜歡「全爲了你」，因爲彌生的服裝造型讓我十分「服氣」。

拿中山美穗的短髮來說，因爲小朋友會抓媽媽的頭髮、眼鏡等看起來很有趣的東西，所以長頭髮的媽媽會花太多時間與小孩的小手糾纏不清，彌生的短髮應該就是在這種情形之下短成了習慣。

而且彌生常穿著一件短外套跑來跑去，沒有太多衣服可以「展示」，這樣的安排與她的身分貼切，可以讓人了解她的年紀不大，但賺的錢都花在小孩身上，自己沒花心思在打扮上。簡單的安排就讓彌生的未婚媽媽形象突出，同時也讓她在公司裡成了不同於大家的特殊女孩子。

熱愛小孩的黑鳥麗子

肚子餓了請不要看日劇

親愛的黑鳥麗子…

春節好無聊喔？有什麼好看的日劇？說來聽聽吧！

等著領壓歲錢的小丸子

親愛的小丸子…

恭喜恭喜，因為大家在新年可以看到好好看的日劇喔！

不知道小丸子你是不是跟黑鳥麗子一樣，有個愛看少年快報的哥哥，所以每週都可以看到「將太的壽司」。就是那個一天到晚都想幫爸爸重開壽司店的平頭將太啦！能捏出一手好壽司的那個將太啦！從除夕開始我們就可以一邊流口水、一邊看到「肉肉」的握壽司出現在緯來日本台裡面，真是個好兆頭！

相信有很多人都跟我一樣，看了好久的漫畫版「將太的壽司」，現在好不容易可以看到電視版的將太，心裡當然是很期待，不過，通常興奮過度的黑鳥麗子都會面臨「期待過頭」的後果，所以，我建議大家還是先想像柏原崇可能會把電視版的將太演的很遜，這樣想一想，

其實，黑鳥麗子原本的身材輕盈如小鳥，不過迷上日劇之後卻成了「企鵝」，其實是電視餐吃多了，成了「沙發馬鈴薯」，唉！連著幾齣「奇蹟餐廳」、「將太的壽司」、「夢幻料理人」這種專論食物的劇，讓我食指大動，也就罷了，連「谷口六三商店」裡面也要頻頻做仙貝，「夏日求婚」裡更是又有仙貝，其他所有

的劇中便當、咖哩飯、火車壽司、飯糰等大小飲宴不斷，讓我怎麼可能不拿著煎餅、泡麵跟著他們一同享用呢？

唉！所以說肚子餓了請不要看日劇，免得悲劇又再重演！

若要說我最想吃的日劇食物，到現在我還是很堅持要吃「給我們愛吧！」裡面江口洋介做的牛奶麵包，就是吃了讓鈴木杏樹回心轉意的那種，真是種種神奇的「愛情麵包」。

可能看電視時會比較能夠有驚喜的感覺，畢竟「通常」漫畫版都會比電視版好看！

不過，我對「將太的壽司」其實挺有信心的，因為紅通通的彩色生魚片壽司當然要比網點貼出來的黑白魚壽司好看嘛！而且還有紅透半邊天、一九八〇年出生的廣末涼子參一腳，讓我可以好好看看這個小妹妹到底魅力何在，怎麼能在日本紅成這副德行！

大家看「將太的壽司」時，千萬要記得先吃飽喔！不然看完之後鐵定會讓劇中層出不窮的誘人壽司加上一句句誇張的美味形容詞，像什麼「舌尖有股清新的味道，就像一陣春風吹過草原般清新！」給搞得胃酸陣陣分泌，大過年的，不好受啊！

有備無患的黑鳥麗子

親愛的黑鳥麗子：

最近又可以看到我最喜愛的山口智子，真好！我的朋友都好喜歡她在「二十九歲的X'MAS」中的造型，不過「奇蹟餐廳」中的她，個性也好吸引人，有點臭屁，又點自傲，但心其實很好喔！

對了，如果大家都抗拒不了日劇中食物的誘惑，建議各位同好，可以把室內健身器材擺到電視機前面，直接坐在腳踏車、漫步機上看電視吧！效果不錯喔！

而且我好喜歡她嚐味道時的動作，把手指頭伸到熱騰騰的湯裡沾點湯，然後放到嘴裡嚐嚐，再用力的把手指頭抽出來，好像應該有「啵！」的一聲才對，看起來真是相當美味。

不過，她的手指頭伸到熱騰騰的鍋中，怎麼不會被燙傷，再來個「沖脫泡蓋送」一下呢？難道，她是現在最流行的「分身」？

不是顯像會員的智子迷

親愛的智子迷：

你的想像力真豐富，不過，到底智子的手指頭有沒有燙傷呢？照常理判斷，她如果每道菜都這樣「啵」的一下嚐味道，手指頭應該早就腫得像棒槌一樣了，而且一般嚐味道的程序應該都是用湯匙之類的東西，把湯汁從鍋中舀起來，吹一吹再放進嘴裡，所以，從山口智子的動作看來，「奇蹟餐廳」的「奇蹟」二字，其實指的是演法國廚師的山口智子擁有神奇功力，練就了「鐵沙指」，所以不怕燙！這就是「奇蹟」所在。

不過我最近相當的討厭日劇，因為前後兩部吃東西的劇集快把我給

逼瘋了，「日漸壯大」的黑鳥麗子目前正在吃減肥食譜，所以平常對食物就有諸多幻想，現在一看到「夢幻料理人」、「奇蹟餐廳」不停的製造出美味可口、充滿幻想與誘惑力的食物，我的心就像沒經過麻醉、直接被刀子割成兩半了！

所以，我那偉大的「一個月瘦身計畫」也就在兩劇夾攻之下，莫名其妙的終結了。

可是，不知道大家覺得哪齣劇的廚師功力較高？我個人是偏愛「奇蹟餐廳」，因為山口智子煮的法國料理看起來好像比較可口，兼具色香味，而東山紀之的「夢幻料理人」就有點可怕了，沒事用輪胎、機車做菜，想到就有點可怕！不知道第一集中烤麵包用的輪胎是不是「一手胎」？該不會是從某人汽車上拆下來的吧？

不過，看「夢幻料理人」的感覺有點像看「將太的壽司」，讓人對食物充滿了好感，也許得了「厭食症」的朋友可以邊看這種「美食節目」邊進食，應該更容易體會到廚師的辛苦吧！

希望出現「瘦身奇蹟」的胖鳥麗子

親愛的黑鳥麗子：

我看日劇實最大的享受就是欣賞他們吃飯的戲，永遠都有精緻的餐具、看起來可口的食物，真是一大享受，所以，當我想要吃飯的時候，就會情不自禁的打開電視，希望剛好可以趕上與劇中人一同喊：「我要開動了！」

感覺更好吃喔！

愛美食也愛電視的娃娃

親愛的娃娃：

上回和朋友聊天時，大家開始討論吃泡麵時該搭配哪一齣偶像劇才會有最好的「效果」。

我的朋友小安說，應該看織田裕二的「發達之路」，因為織田裕二是個住在違章建築裡的窮小子、每天三餐不繼，他的兩個小弟弟也跟著有一餐沒一餐的受苦，相當讓人同情，所以看這齣劇時吃泡麵還會覺得自己真是幸福、泡麵也特別香。

另一個富有愛心的朋友琦琦祐實也說，她在看安達祐實的悲劇「無家的小孩」時也忍不住找泡麵來吃，因為看這樣一個可愛的小孩遭受命運的折磨、為了三餐奮戰不休，真是讓人難過，不過她特別會覺得飢餓的原因在於中視播出的時間是下午茶時間，所以肚子響得特別大聲。

至於我的選擇就更棒了！因為我不愛吃泡麵，只在餓得要命，又沒存糧時，才會到巷口買一碗回家填填肚子，但每次吃泡麵時我堅持要搭配正確的電視劇才行。

像是前幾個月前才播完的「奇蹟餐廳」就是很好的選擇，裡面一道又一道法國美食輪番上陣，我可以邊看山口智子做出貝爾耶普餐廳的招牌菜「歐馬爾驚奇慕斯」，邊吃我二十五塊一碗的排骨雞麵，同樣覺得正在品嚐人間美味，多麼划得來！

既然談到吃的，我想順便一提嚮往已久的食物，那就是在「給我們愛吧！」裡面江口洋介做的「牛奶麵包」。

這個牛奶麵包到底是什麼味道？有誰吃過可以告訴我嗎？這可是江口洋介研究了半天才在最後一集親手做成功的，而他就是靠著這個「牛奶麵包」挽回鈴木杏樹的芳心，硬生生將她從未婚夫身邊搶回來。

只是一個冰冰的、小小的、不會說話的牛奶麵包，居然能發揮這麼大的魔力，所以我好想吃吃看喔！

飢餓中的黑鳥麗子

日本人愛喝酒

不知道你有沒有注意到，日本劇裡的冰箱總是充滿了啤酒，大家都喜歡打開冰箱，像抽出一張衛生紙似的拿出一罐啤酒，然後「叩」的拉開易開罐，再繼續演下去。

好奇怪喔！難道他們不知道飲酒過量也有礙健康嗎？每齣戲都這樣鼓動飲酒文化，著實讓我思索了一陣子。

不過當我也愛上喝紅酒之後，

親愛的黑鳥麗子：

我一直好喜歡內田有紀，最近又看到她六年前演的「是誰偷走我的心」，發現劇情居然跟我們班上某位同學真實的經驗雷同，都是三角戀情喔！不過我比較好奇內田有紀在劇中的接吻戲，應該她本人不會這麼隨便吧？

看了這麼多日劇，我發現日本的女性都好愛喝酒，幾乎每齣戲都要喝香檳、喝啤酒、或是喝葡萄酒，難道沒有演員演到一半，就因為酒喝多了而喝醉掛掉的嗎？

麻生晚紀

親愛的晚紀：

你的問題好有趣，讓我想到那個由「電視冠軍」女主持人松本明子拍那個「我爸爸愛喝、我媽媽愛喝」的那個爆笑酒類廣告，相信她也沒在拍廣告時喝醉掛掉吧！

聽我一個在電視圈工作的朋友說，日本的連續劇在拍攝前都會反覆

看到「長假」裡面木村拓哉跟山口智子居然紅酒一瓶一瓶的開，在一杯一杯的來往中建立了越來越濃醇的情誼，讓我印象深刻的不僅是他倆用的美麗水晶杯，也逐漸了解了「酒」在日劇中代表的意義。

其實「酒」代表的是和解、溝通喔！

日劇裡最常「被喝」的酒依序排名是啤酒、清酒、威士忌等烈酒、最近才開始出現了紅白酒，

排戲，連臨時演員都加入排戲的陣容，相同的台詞還會來回說個八次，所以大家對劇情、台詞熟的不得了，難怪偶像們的演技都不錯。

所以，他們在排戲時應該不會真的拿起易開罐灌酒，免得七八趟下來，還沒錄影就已經躺平了。

一個朋友最近講了個笑話給我聽，她那小學二年級的姪子，有一天陪她看日劇時，看到男女主角在一家pub裡面喝酒，小姪子忽然冒出一句話：「他們等下就會到賓館親親！」把她嚇了一大跳，原來連小姪子都發現日本情人喝酒就是代表要上床了！日劇的教育還真成功。

對了，你少列了一種酒，「清酒」也常常出現在螢幕上，尤其是路邊的關東煮攤上，每次都是邊喝酒邊吃關東煮，看得我也好想陪他們一起說：「老闆，再來個蘿蔔！」

親愛的黑鳥麗子：

看完「長假」一個多月了，我覺得這是唯一「所有角色我都喜歡」

熱愛黑輪的黑鳥麗子

而且日本的 pub 也是日劇中的重要場景，而且家家設計精巧，像「跟我說愛我」當中的溫馨小店，「熱力十七歲」裡面的「P's」小店，「戀人啊」裡面乾脆讓鈴木保奈美當起酒保，「夏子的酒」則揭開日本清酒的製作過程，酒的產、銷都可以入戲，讓人不得不跟著重視起日本的飲酒文化了。

的日劇，所以忍不住跟大家分享興奮的心情。

「長假」還沒在電視上放映，劇情大概是山口智子飾演的小南在婚禮舉行前找不到變心的新郎，所以就搬到新郎的租屋裡守株待兔，與年紀小她一截的鋼琴教師瀨名成了室友。不過瀨名當時喜歡彈得一手好琴的學妹，但小南的壞壞弟弟竹野內豐，居然追上了美麗的學妹，經過如此這般的一番風雨之後，小南與瀨名終於認清彼此互相需要，快樂的衝進結婚禮堂。

當然我說故事的技巧沒有他們演的好，山口智子精湛的演技自然不在話下，但讓我真正驚訝的是「萬人迷」木村拓哉，居然能將劇中沈靜內斂的瀨名詮釋得如此精采，讓我彷彿又見到了他在「愛情白皮書」中青澀的模樣，跟山口智子比起來真是一點也不遜色喔！

編劇北川悅吏子的功力從「跟我說愛我」中已經表露無疑，但「長假」是更上一層樓的編排，三十一歲的小南與二十五歲的瀨名從互相嫌棄到彼此同化、欣賞甚至相愛，在各種細節上都讓人體會到他們在一個屋簷下生活的感動，許多細節更讓人回味無窮。

打從我知道有「長假」這齣戲到現在，我已經「散盡家當」買了全

套錄影帶、六片原聲帶CD（包括鋼琴演奏、日文、英文插曲、配樂）和久保田利伸的主題曲CD，加上小說、雜誌報導、劇評，反正我已經成了提起「長假」就興奮的不得了的神經病。

所以我請善心人士提供治療妙藥，否則我的下一步應該是跑到日本尋找會彈鋼琴、長得又像木村拓哉的十五歲小男生，這樣十年之後我三十一歲，他剛好二十五歲，我們就可以進禮堂了！

每天幻想嫁給木村拓哉的智子二世

令人敬佩的智子二世……

本來我想「忍住」，等到「長假」上電視之後再討論，不過看到你這封一往情深的來信，也讓我的「長假情結」一發不可收拾，決定讓還沒看過的劇迷心癢難耐。

我對「長假」最心儀的是裡面的美酒與音樂，隨便算一算，山口智子拿著小紅高腳杯、木村拓哉拿著大藍高腳杯，兩人劈哩啪啦開了二十幾瓶一九六一年的紅酒，一九六一的喔！讓我的口水又跑出來了！

而劇中的音樂也像紅酒一樣，可以讓人回味無窮，一想起來就覺得美

妙不已，真是個兼具味覺誘惑、聽覺享受與視覺盛宴的組合，看戲的感覺真是太享受了！

而且我對山口智子的造型簡直崇拜有加，除了一出場笑壞人的和服新娘裝之外，她綻放出的青春活力真是迷死人啦！有她在場，我真的覺得主持去年紅白唱合大賽的松隆子學妹，還有跟瀨名學鋼琴的美少女廣末涼子都要靠邊站，不過那個三八的小桃子倒是一掃「愛的真諦」中討人厭的形象，可愛又坦率的不得了。

不過呢！聽說目前還有演員不願簽下海外版權同意書，所以「長假」還真要跟國內的觀眾請「長假」，好討厭喔！因為我真的好希望大家都能看到這麼「優」的偶像劇！

親愛的黑鳥麗子：

雖然我已經看過了「完全新婚手冊」，但趁著現在重播的機會，又看到了那可愛的三上博史與牧瀨里穗飾演的新婚夫婦，我一定要跟大家報告，由三上博史演的聖人真是個好棒好棒的情人，不過當了老公

　　　　　壞心又愛現的黑鳥麗子

之後反而出了很多狀況。不過他倆在婚前的相處真是有意思，不知道大家有沒有注意到聖人求婚的「招數」，很有創意喔！

聖人是在跑馬場對菜央求婚的，因為他知道菜央笨笨的，特別對她說今天有一隻叫做「聖人」的馬不錯，身強體健，一定很適合菜央，還問她要不要騎，差點把我給笑死了！不過菜央還笨笨的在跑馬報上面找「聖人」的相關資訊，後來才意識到原來聖人是在向自己求婚，真是笨得可愛。

最讓我感動的一招是聖人為兩人的新婚所準備的「結婚酒」，他特別找了一瓶菜央出生年份的紅酒與一瓶自己出生年份的紅酒，還說要把兩瓶酒配在一起喝，因為這代表兩人未來的生活也要一起渡過，讓我好感動！因為聖人好細心，安排了這麼浪漫的禮物，讓我也下定決心，未來自己的婚禮上也要如法炮製。

其實真正感動我的是聖人的心意，他可以想出這種兼具品味、浪漫、又動人的安排，真是符合新好男人的標準，不過看到他婚後方寸大亂、手忙腳亂的模樣，真是讓我夢想幻滅，還是睜大眼睛細心的挑選未來的如意郎君吧！

親愛的菜蟲：

在一缸子求婚的八股台詞中出現了「要不要騎？」這樣的求婚方式，果然讓人舉起大拇指誇獎他的創意，不過呢！好像也有點性暗示喔！

開始找我出生年份酒的菜蟲

豎起大拇指的黑鳥麗子

帥哥不笑理論

好奇怪喔！看了這麼多日劇之後，愛笑的黑鳥麗子發現不會笑的男主角總是比較受歡迎，沒事板著臉的男主角有「跟我說愛我」的失聰畫家豐川悅司、「夢幻料理人」的孤獨廚師東山紀之、「正義必勝」裡面的復仇律師織田裕二、「那些日子以來」中飽受誤解的長瀨智也、「天使之愛」裡背負父親榮譽的記者堤眞一

親愛的黑鳥麗子：

最近看了東山紀之主演的「夢幻料理人」之後，便對他飾演的夢幻料理人味澤深深迷戀，也對他的孤僻、盡責及待人處事的方式傾心不已。

不過我有個大疑問，到底東山紀之在現實生活中會不會烹飪，是不是個超級大廚師呢？

因為我看他的切菜刀法、烹飪時認真的表情都好真實，也讓我看得入迷，他真有那麼厲害嗎？

感到非常奇妙的影迷　上

親愛的影迷：

雖然我不知道東山紀之會不會煮菜，但我覺得你也太好騙了吧！因為我在為泡麵加開水時表情也很專注，但泡出來的麵還是距離一碗一百元的牛肉麵很遠、而且相當遠。

，大家通通不愛笑，通通迷死人！

沒事板著臉，怎麼還能讓人死心塌地的崇拜、喜愛，還時時刻刻想為他犧牲奉獻呢？這裡面的學問可大了！因為大家開始同情這位酷哥的遭遇，覺得他的不快樂是我們全體國民的責任，大家都有義務要讓他幸福、獲得平反，所以當酷哥的嘴角終於露出了一絲笑意時，所有的劇迷都會爭相走告：「他笑

但我可以確定，其中有一集心比對台的那位媽媽廚師鐵定不太進廚房，因為她從頭到尾一個動作，不管哪種點心都是如此喔！拿著打蛋器在鐵盆裡攪啊攪，一集就過去了。

不過，善於拆信的黑鳥最近又從踴躍飛來的「夢幻料理人」來信中發現了一個定律，那就是：

凡是越少笑的男主角、越受歡迎。

像晃次、味澤都是「惜笑如金」的魅力男子，不過晃次後來有了廣子之後還比較愛笑，味澤卻堅守「不笑原則」。

我想，東山紀之一定覺得打從「少年隊」時代開始，自己就笑夠了，因為每張他的照片都沒把嘴巴閉起來過，所以現在當起酷哥來可說是相當過癮，但不知道會不會不習慣。

所以囉！如果現在的青少年偶像林志穎、孫耀威想成為受歡迎的男主角，也不妨向東山紀之看齊，演個完全不笑的角色試試，依我黑鳥的推論，想必也會大受歡迎的。

了，天啊！他笑了！好好看、好迷人喔！」

其實想想酷哥還真想好演，只要一號「我難過、我不會笑」的表情就搞定了，所有他身邊的演員全都要格外賣力的顯現出七情六慾，才能襯托出他的酷味。直到最後所有的不公平都獲得解決了，酷哥再換種表情，露出難得一見的百萬笑容做結束，皆大歡喜。

當然，也有可憐如「天使之愛」中堤真一，他

親愛的黑鳥麗子⋯

自覺神力越來越進步的黑鳥麗子

對於上次討論過的「東山紀之會不會烹飪」這個問題，我想我可以代為解答一下，因為我「曾經」是個頭號的東山迷，其實東山私下的手藝應該是相當不錯的，因為他曾經連續好多年在日本一個有名的偶像雜誌中擔任「料理冒險王」的主角，由此可見他的功力應當相當不賴，雖然我沒看過「夢幻料理人」，但他在劇中的手藝「想當然爾」會令人歎為觀止！

已經不愛東山紀之的木村智子

智子：

妳好厲害喔！連這種小道消息都知道，也許對「東山紀之迷」的你們而言，這些都是「大道消息」吧！

佩服佩服的黑鳥麗子

是徹底的悲劇角色，因爲最後還來不及露出讓劇迷心醉的笑容，就死於非命了，更慘！

黑鳥麗子妳好：

最近的校園劇都好奇怪喔！不是校園暴力（「人間失格」）就是學生捲入殺人案（「金田一殺人事件簿」），看久了真是心裡都有點怪怪的。不過最近終於出現了一部人物正常的「那些日子以來」，讓我的身心健康不少。

「那些日子以來」描寫的是高中生面臨升學壓力時，面對未來茫然的感覺，不過大家還是努力過下去，並從中找出自己要走的路。

值得一提的就是「情書」中的兩位藤井樹也在劇中再度碰面，柏原崇還是對酒井美紀一往情深，不過美紀小姐這次愛的是高大英俊的阿涉（長瀨智也），又讓柏原崇碰了釘子。

喔！對了，上次的「不笑必紅」定律是否可以加入長瀨智也呢？他也是心中有創傷、臉上不愛笑的男生，所以，他應該也會在台灣走紅吧！

白線流

親愛的白線流：

我想阿涉應該已經走紅了吧！這麼帥又憂鬱的男生，真是讓人難以抵抗，加上他的興趣也好浪漫喔！愛看星星的帥哥，更是難以抵抗！

我覺得園子在劇中有一句話好動人，她覺得每天都看到身邊的朋友努力向前，自己卻不知道該怎麼做，相信每個人都在某個不肯定的年代有過相同的想法吧！

其實我覺得劇中人物分別代表著每個人不同時期的不同想法，我們有時可能像園子一樣覺得自己停滯不前，但有時也會像愛戲的冬美一樣執著，總之每個人應該都可以在戲中發現自己個性的各個「分身」，因而興起「我也是這樣！」的感覺吧！

想起學生生活就好感動的黑烏麗子

看多了日劇，也會發現他們的編劇也有本編劇手冊，其中「解決問題劇」的編法更是師出同門，其中最明顯的就是「正義必勝」與「夢幻料理人」，在這兩齣戲中，男主角雖然職業不同，但都是個孤僻又有天分的專業人士，面對接踵而來的案件，皆能一一破解，身邊還都有個如花似玉的女性崇拜者，簡直就是同一故

解決問題劇

親愛的黑鳥麗子：

最近看了兩部極為相似的日劇，一部是東山紀之主演的「夢幻料理人」，另外一部則是織田裕二演的「正義必勝」，我實在覺得這兩齣劇就像雙胞胎一樣，除了兩人從事的職業不同，其他的包裝都像極了！

首先，這兩位主角都是「笑了會死」的酷哥，東山紀之當然笑的比較少，織田裕二也是從頭到尾板著個臉，而且他不只不笑，還嘴角往下彎呢！表情怪詭異的！而且這兩位帥哥都開白色的敞篷古典跑車，還都有一個痴心崇拜他們的「美女妹妹」，連編劇都不約而同的安排一集解決一個棘手案子，最後還都要與師父對決，真是好巧啊！

喔！我還覺得他們身邊的美女也有諸多相似，東山紀之的女記者彷彿不用跑別的消息，每天專門看他今天要到哪裡去煮菜，好不時出現解說這位「惜話如金」帥哥正在製作的佳餚來歷。

而織田裕二的女律師雖然比較忙一點，但還是可以動不動就到法庭旁聽，也要不時跳出來擔任解說法條的工作，真是讓人懷疑她們這樣的專業人才怎麼會有這些美國時間？

96

事換成不同版本的演出。

此外，我覺得「金田一少年事件簿」與「將太的壽司」也可以歸屬這一類劇型，一個小朋友專門破解殺人案件、另一位小朋友專門拿刀修理跟他一起切沙西米的同行，喔！別會錯意，當然是用刀切魚，不是用刀切人。

「解決問題劇」好看的地方在於過程中抽絲剝繭、用各種專業角度看問題的手法，觀眾不僅看

但我其實挺喜歡看這類的「解決問題劇」，在此也建議製作單位可以以「法師」為題目，一集解決一件疑難雜症，其實製作人可以到台灣來看看，相信可以找到相當多素材的！

充滿期待的正義法師

正義法師本尊你好：

你的觀察力真是超強，相信發起功來也是很有看頭的！

我覺得「正義必勝」是個好好笑的法庭戲，因為整齣戲的法庭裡其實都沒有陪審團，但雙方辯護律師還能背對著法官、面對聽眾侃侃而談，這不是件很奇妙的事情嗎？難道日本法官比較愛看律師的背面嗎？

最好笑的當屬最後一集的台詞，完全不知道織田裕二口中的「贖罪說」到底跟律師事務所逃漏稅有什麼關係！不過我想劇中的法官也應該是個愛看連續劇的人，所以才會聽得津津有味而不予制止，幸好法官最後沒有流下感動的英雄淚，不然就太太太可怕了！

到了精采的劇情，也從中了解到各行業的工作情形與人際互動，很有意思的！

不過我對劇中的「小金徽章」充滿了興趣，彷彿胸前別著徽章，就代表自己是那偉大的律師，拿下來就代表不要做了，真是個有趣的做法。難怪最後一個畫面中，織田裕二再度別上徽章之後，要露出那麼興奮的笑容了。

不過呢！好笑歸好笑，這齣戲還是挺好看的，因為劇情好「扯」喔！如果在台灣當律師也可以像織田裕二一樣「賴皮」，建議大家趕快報考律師特考吧！

扛不動六法全書的黑鳥麗子

日劇中有許多變態的劇情，像「高校教師」中爸爸為女兒畫裸像，「無家的小孩」中爸爸百般利用可憐的安達祐實，都讓人氣得牙癢癢。

不過，日劇裡可愛的父母更多，像「光輝鄰太郎」裡面可愛的媽媽樹木希林與兒子唐澤壽明；「甜蜜家庭」裡山口智子為了兒子考幼稚園費盡心力；「我們結婚吧」其中離婚

親情

親愛的麗子：

「我們結婚吧！」的劇情雖然簡單，描述陰錯陽差而不得不結婚的圭太郎與美羽、如何在極端怨恨對方的情形下，經營出家庭的溫馨。

我覺得看這齣戲一點都不像在看日劇，因為其中的生活瑣事都像天天都在我身邊發生的事情，尤其是美羽跟圭太郎吵架的模樣，簡直就是我爸媽吵架的翻版，真是好玩！

劇中石田光的演技真的很棒，不管是「愛情白皮書」的純情成美，或是「在燦爛的季節裡」的熱心藤谷，她演起來都入木三分。

我覺得「我們結婚吧」最好看的就是圭太郎與小連的父子情，不僅讓美羽情不自禁的愛上圭太郎，也讓我好欣賞這位可愛的爸爸，當然江口洋介的高與帥更是功不可沒囉！

竹內米其

親愛的米其：

有沒有發現，「我們結婚吧」用了許多溫柔的「媽媽動作」，像美

的江口洋介為了留下兒子、想盡辦法找到假結婚的對象石田光；「全為了你」中單親媽媽中山美穗對小孩百般溫柔，「夏日求婚」裡的媽媽野際陽子還親自操縱女兒坂井真紀的終身大事；「相逢何必曾相識」中的淺野溫子與友坂理惠母女，都是讓人好笑又感動的親情流露。

其實兄弟姊妹的感情也在劇中佔有不少的份量，像「發達之路

羽幫小連綁鞋帶、美羽的媽媽在吃火鍋時幫小連捲袖子，每次這些細膩的小動作都深深的打動了我，心中不由得充滿了溫柔的感覺。

我覺得這是齣描寫「親情」相當出色的戲，不僅從殿山一家三口「單親宿命」的革命情感，也從美羽身上感受到這家人的感情，而讓她也從同情出發、對這樣的家庭付出關懷，相信美羽一定來自一個超級溫暖的家庭，所以她才會這麼喜歡圭太郎，願意照顧小連吧？!

有好日劇可看，每天笑嘻嘻的黑鳥麗子

親愛的黑鳥麗子：

想同你聊聊「新長男之嫁」中的「襟華」鈴木杏樹。

鈴木杏樹在「愛情白皮書」裡飾演堅強又善體人意的星香，表現讓人印象深刻，不過我覺得她在「愛情白皮書」之後好像就沒有什麼讓人眼睛為之一亮的演出，泰半演些花瓶形象，弄得自己美麗雖美麗，但總有點「不近人情」的感覺。

不過這次她在「新長男之嫁」中的演出讓我相當喜愛，她飾演剛從

」的織田裕二照顧兩個弟弟，「求愛姊妹花」中四姊妹居然錯綜複雜的愛上相同的人，「長男之嫁」中則著墨在婆媳戰爭上，但兄弟姊妹間又愛又恨的情結也淋漓盡致。

我最欣賞的一位哥哥是「東京仙履奇緣」的岸谷五朗，他那不甚俊美的尊容本身就很有喜感，而且跟妹妹和久井映見中間的兄妹相處更是趣味橫生，但他為了妹妹的幸福，所

美國嫁到日本的媳婦，在傳統的日本家庭中發生了許多好笑的事情，給人單純又很率真的感覺。尤其她剛回去日本，看到所有事情都很感到新鮮的樣子更讓人絕倒，而且她的表情QQ的，好好玩。

我覺得鈴木杏樹這次在美麗之外，還演出了襟華生長在美國、但卻仍不失東方小女人氣質的內在，讓我再度由衷的喜歡她，也看到演員的成長。

　　　　　　　覺得光陰似箭、有點感慨的向日葵

親愛的向日葵：

我覺得鈴木杏樹的表演有點誇張，讓襟華好像從小生長在「黑人區」，因為她的肢體動作都好大、比手畫腳之外還加上超誇張的英語腔調，讓我在好笑之餘，開始想像她爸爸是不是把餐廳開在布魯克林了！

襟華與婆婆的對話也是妙趣橫生，有一天婆婆拿嫁到源家的女兒美里與嫁給自己長子的襟華做比較，說兩人的生活有如天堂與地獄，沒想到襟華認真的說：「那我是在地獄囉！」當場把婆婆氣死，把黑鳥

作的努力也讓人感動，他的角色一點也不比富家公子唐澤壽明遜色喔！

麗子給笑壞了！

其實我覺得編劇把襟華一角寫得相當生動，他說日本人可是從來不當面把話講清楚的，所以戲劇中要用到很多婉轉的說法來表白一段感情，這也是讓「東京愛情故事」的大膽莉香格外特殊，現在連「新長男之嫁」的襟華也如此，看來，這兩個留美歸國人士可以組個「大膽俱樂部」了。

這讓我想起一位日本朋友對日本人性的剖析，他說日本人可是從來不當面把話講清楚的，所以戲劇中要用到很多婉轉的說法來表白一段感情，這也是讓「東京愛情故事」的大膽莉香格外特殊，現在連「新長男之嫁」的襟華也如此，看來，這兩個留美歸國人士可以組個「大膽俱樂部」了。

其實我覺得美里與媽媽的關係對照著美里與婆婆的關係也是饒富趣味，當美里在家數落婆婆如何不好時，我們可以馬上看到婆婆也在對著喪夫的二嫂談著美里的壞話，兩邊針鋒相對、旗鼓相當的畫面有意思極了！

不過，我始終覺得飾演美里的淺野裕子好像有點變老，不像過去那麼美麗有朝氣了！

鼓勵大家多喝牛奶有益健康的黑鳥麗子

親愛的黑鳥麗子：

你喜不喜歡「求愛姊妹花」？不知道男生會比較喜歡三姊妹裡的那一位？因為我對這三個角色的感覺都不錯，劇情裡看起來好像是大姊比較受歡迎，可是，大姊不是年紀最大嗎？該不是每個人都有「戀姐情結」吧！

我自己也有一個姊姊與一個妹妹，所以我們也覺得這齣戲很有意思，可是從來沒有男生同時對我們三個人「心存幻想」，所以，我相當懷疑是不是真有人會對自己女朋友的姐妹動心，那不就有點可怕了。

我大姊就說不管什麼時候，如果我們對她的男朋友的男友也有興趣，一定要第一時間告訴她。千萬不要等到某一天她的男友也對她說，「希望你能同意我結婚！」然後她想要嬌羞的說「Yes, I do」時，我們才告訴她，「姊姊你搞錯了，結婚對象是我！」姊姊說她一定會昏倒！

新店　小姍姍

小姍姍：

三姊妹的生活想必很有意思，不過我覺得「求愛姊妹花」從頭到尾平平淡淡，劇情沒有什麼關於姊妹生活有趣的點，不過我在其中一個場景中看到了一個好好玩的「設施」，一個瀑布自動門。

那道自動門是在大姊淺野裕子與二姐的男友本木雅弘一起到旅館的酒吧喝酒時出現的，酒吧前有道瀑布嘩啦嘩啦的蓋了下來，大姊一時遲疑找不到入口，原來只要一走近瀑布，瀑布的水就自動停止，客人就可以走進店裡了，當場讓我覺得大開眼界，好好玩喔！

不過我比較喜歡的是另一部，也是姊妹多多的日劇「男人真麻煩」，劇中的冬子、千春、夏美、秋緒這四姊妹都好好笑，尤其是三八的夏美特別好玩。

夏美就是那好好看的「電視冠軍」主持人松本明子，結果她演戲也一如主持時誇張，表情、聲音都很特殊，連她的愛情觀都與眾不同。她常常一廂情願的愛上男人，但一發現男人不是原本的樣子時，會毫不猶疑的轉身離開。

夏美曾經愛上一個生活很苦的小帥哥，她覺得他鍾愛演戲的精神相當吸引人，所以一往情深的照顧他、幫他打掃狗窩。不過這個小帥哥原來是富家子，後來決定回去接掌家業，還希望夏美嫁給他、與他共享幸福人生，不過，夏美居然對金龜婿一點也不心動，她的理由是，因為她愛上的是爲戲劇全力以赴的男人，並不是現在的富家子，酷吧！

不過小姍姍，我實在不知道男生會喜歡「求愛姊妹花」裡的哪個角色，希望有心得的男士們可以踴躍提供答案。

想有姊妹的黑鳥麗子

黑鳥麗子：

我其實對看日劇一直提不起興趣，對那些愛來愛去的劇情也有癲痹的感覺，唯一比較欣賞的只有「發達之路」與「長男之嫁」，所以我想爲「長男之嫁」說點話。

「長男之嫁」吸引我的是劇情而不是明星，像婆婆有點討厭又不會太討厭的個性、健一郎與美里之間深厚的夫妻感情都很生動，二媳婦

千金嬌嬌女襟華與一心想成爲主角的珠子等角色都使劇情格外活潑，而不致落入「婆媳問題」的模式。而且劇中的老爺爺還是個大智若愚的人哩！

在這部戲中，我最喜歡的是健一郎與美里這對夫妻，他們之間那種只能意會不能言傳的情愛真讓人心動，讓我也跟著有了想結婚的念頭。雖然兩人並沒有說「我一定會給你幸福」、「請給我幸福」這些不切實際的話，但我想，健一郎的沈穩之風與美里對丈夫的真心愛慕與信任可說是現代夫妻相處的典範，不是嗎？

長男之嫁迷

長男之嫁迷你好：

看完「長男之嫁」以後，生性懶惰的黑鳥麗子終於發現自己結婚對象只有一個條件，那就是絕對不能嫁給老大，不然就麻煩大了！

像大媳婦美里每天都要買菜、煮菜、整理家務，還要幫珠子找到她的父母、婆婆與不懂事的三弟和他的同居女友珠子，還要招呼麻煩的婆婆與不懂事的三弟和他的同居女友珠子，還要招呼麻煩的婆婆與不懂事的三弟和他的同居女友珠子，化解多年來的心結。比較之下，有點糊塗的老爺爺反而成了家人中最

好相處的角色，相信看完之後，大家都會覺得「大嫂」絕對不是一個普通人可以輕易勝任的角色。

所以，有心當上模範媳婦的有為女青年們，請先看完「長男之嫁」，再決定要不要接受如此艱鉅的挑戰吧！

絕對不敢嫁給長男的黑鳥麗子

親愛的黑鳥麗子：

能不能談談「東京仙履奇緣」？因為我的女朋友最近很愛談這部戲，我問她會不會也在期待著有錢的帥哥對她動心，她當然說不會啦！可是好像很多人都喜歡唐澤壽明，讓我們這種善良小男人覺得真不是滋味！

親愛的小元智：

「灰姑娘」的故事總能讓小女孩對未來充滿期待，相信將來一定會

台北・櫻桃小元智

碰到讓自己麻雀變鳳凰的王子出現在眼前。「東京仙履奇緣」就是這樣一個故事。

這位日本灰姑娘因為借了一把傘給淋雨的唐澤壽明而結緣，當然純潔的她不知道對方是大企業的少東（也許以為他只是個帥哥），等感情萌芽後又煞車不住，從此展開了一段讓女工同事與雙方親友們一方面跌破眼鏡、一方面又忙著阻撓的愛情故事，過程當然很好看啦！結果不用講、大家都猜得到。

可是，讓我的朋友小竹天天守著電視準時收看、而且深深折服的人不是那個帥帥的唐澤壽明，而是灰姑娘的哥哥，奇怪吧！

因為那個哥哥長得雖然不帥、卻是個大好人，好到讓人覺得有這樣的哥哥真是件幸福的事的地步。通常這個「讓人幸福」角色都是由男主角擔任，這次居然由長相差了一截的女主角哥哥搶了去，也讓我對小竹的鑑賞力大大的改觀。

小竹說，她覺得愛一個人的「最高級」就是做任何事都能為他著想，好哥哥就是這種人。

這個好哥哥愛上了一個墮落中的酒廊公關小姐，後來才發現好巧喔！她就是大企業少東的親生妹妹，因爲愛上不該愛的人而離家出走，進而墮落風塵、賺錢給愛人花。

爲了「拯救」自己所愛的人，好哥哥努力的花盡自己身上的錢上酒廊買鐘點、想包下她所有的時間、苦口婆心的勸她從良。而類似的情節也在江口洋介主演的「一個屋簷下」上演，么妹想快速賺錢上大學、所以也跑到酒廊當公主，哥哥們就忙不迭的掏出身上所有的錢來包下妹妹所有的坐檯時間、不讓別的男人有機可乘。

看慣了「如果妳去當酒家女、哥哥（爸爸、媽媽、姊姊、妹妹、外公、阿媽…）就死給妳看！」這種勸人從良的台詞之後，會覺得這些包下自己妹妹或愛人的人真奇怪，怎麼都不把錢當錢看呢？不過這招倒很有效，這些迷途的雛鳥都知道誰是真心對她好，受了感動而當起乖乖女。

因爲這個哥哥的確很好，所以少東的妹妹也漸漸喜歡上他，可是心中仍然牽掛著那個一事無成、犧牲自己下半輩子的幸福、忍著心中失戀的難過、只愛音樂的男友。所以，偉大的好哥哥點醒了不敢面對自己真實感情的少東妹妹，讓少東妹妹勇敢追求真愛、找到幸福的明天

小竹說，她覺得這樣的男人不自私、會替人設想、人格又崇高，簡直不是凡人。而且他好疼妹妹，常扮小丑來逗樂為情傷風、為愛感冒的灰姑娘妹妹，有一次以為唐澤壽明辜負了妹妹的一片癡情而痛揍帥哥，雖然鹵莽但是又能讓人感覺到他對妹妹毫不保留的愛護，格外讓人感動。

至於帥帥的唐澤壽明，小竹就沒有什麼好評語了，因為戲裡的他冷冰冰的，彷彿只有一身軀殼，反而沒有愛搞笑的哥哥迷人。

所以櫻桃小元智，也許你要先搞清楚貴女友到底把哪個角色當成白馬王子，再開始忌妒帥哥哥吧！

搞不太清楚的黑鳥麗子

黑鳥麗子：

什麼是真愛呢？在這個世界上還有那種可以至死不渝，甘心為所愛的人付出一切，甚至陪上性命的愛情嗎？我十分欣賞「谷口六三商店

「中的加勢大周，卻也懷疑是否真有他對女主角的那種情感。在這個速食愛情盛行的社會中，我們應該期待什麼？

台北赫胥黎琦一

嗨！麗子…

又是我，東京現場的內田，聽說有台灣的劇迷提到「谷口六三商店」，它是我最喜歡的日劇之一，排名僅次於……OK，為免樹敵，還是保留一下好了。

「谷口六三商店」是一家仙貝店，六三是加勢大周的爺爺，也就是說，加勢大周飾演的真一是「谷口六三商店」的第三代傳人。可惜加勢大周和他的爸爸康男卻沒有繼承家業，都做了上班族。真一很喜歡媽媽是日本人、爸爸是印度人的女孩莎比，喜歡到即使莎比被原來的男友遺棄，還懷了那個人的小孩，真一還是願意娶他為妻。

真一的家人對於這個印日混血新娘都很好，除了真一的妹妹晴子因為一點點的「戀兄情結」而不太友善。等到晴子終於接納新嫂子之後，她卻無意中發現剛出世的小「姪子」並不是哥哥的親骨肉。莎比決

112

定將這件事，對家人開誠布公，但是已經知情的真一媽媽、真一和晴子都不贊成。當然最後莎比還是說出了真相，而經過一番掙扎之後，爺爺六三也接受了這個事實和「孫子」。

這齣以東京下町為背景的連續劇出自卡通「櫻桃小丸子」的作者櫻桃子的筆下。所以在劇中（不知道台灣配音後是否還保留）也有像「小丸子」裡面那個口氣「涼涼的」旁白，以及類似的家庭構造—三代同堂。

故事的舞台—下町，指的是江戶時期位於城外，商店、工廠密集的低地，住的多半是工商業者。就今天的東京來說，下谷、淺草、本所一帶都在範圍之內。由於生活習慣、風俗的影響，具有庶民、自由的氣息，而且人情味十足是下町最大的特徵。你知道嗎？江口洋介就是在所謂的下町長大的。

琦一懷疑現代社會中是否還存有像真一對莎比那樣的真愛，我卻認為谷口一家人「愛所愛的人所愛的人」（你看，愛有多難表達！）的表現，才真是偉大高尚而令人歎為觀止。因為他們愛真一，所以他們真心將他愛的印度女孩視為家中的一分子；因為他們愛真一，所以真一接納的「別人的骨肉」，他們也願意「照單全收」。當爺爺六三望著小嬰兒說：「爺爺曾經輸血給懷著你的媽媽，所以你的血液裡面也流著爺爺的血……。」時，那種明明知道有違血緣原理，卻為了親愛的孫

子真一而想盡辦法說服自己的矛盾和努力，可真是讓人感動三日仍不能自已呢。

三日後還在感動的內田無紀

內田無紀、赫胥黎琦一：

我也喜歡「谷口六三商店」，但喜歡的原因是因為他們家的寵物居然是「大象」，真是讓人羨慕！此外，他們家還賣仙貝，每天都可以吃到現烤的、熱騰騰的、脆脆的傳統仙貝，真是讓人想到就會流口水！但最讓人羨慕的是印度女孩莎比嫁進谷口家之後，他們每天都可以吃「正統」的印度咖哩，真是讓人忌妒死了！

看戲經常模糊焦點的黑鳥麗子

麗子妳好：

對於幾個問題想請教一下，在「不結束的夏天」這部戲裡，飾演向日葵的瀨戶朝香總是叫飾演母親的秋吉久美子「阿薰」，而在「第二春之禍」中，三個小孩也直稱飾演母親的田中美佐子「春子」，為什

麼他們可以直呼自己媽媽的名字呢？

我想了很久，又反覆比較這兩齣劇之後，有了兩個可能的答案，是不是因為他們都是單親家庭的關係？還是第二種可能，因為他們的媽媽燒菜都很難吃？

如果編劇是依第二種的答案「媽媽不擅廚藝」才有這樣的安排的話，那我想我大概也會向他們學習，回家也要叫我娘親的名字。

此外，我也要抒發一下自己的心聲，就是我生在「媽媽不擅廚藝」家庭裡的小孩都應該挺會煮菜吧！因為我就是個活生生、血淋淋的例子，真是不知道應該高興還是應該悲哀，唉！

海口智子

親愛的麗子：

我是內田無紀，我又來了！

難怪人家說「觀眾的眼睛是雪亮的」，海口小姐（他叫智子，應該是位

親愛的無紀與智子⋯

小姐吧，我猜⋯⋯」真是鉅細靡遺，居然注意到「不結束的夏天」和「第二春之禍」中的兒女們都對母親直呼其名。其實在日本這個講究長幼尊卑的社會，連稱呼學姐、學長都不能叫名字的，所以這兩齣劇中的家庭，真的是「少數中的異數」。

由此可證，秋吉久美子和田中美佐子被子女以名字呼喚去，並非因為他們都是單親媽媽，而是編劇為了表現他們都是沒有架子，像歐美的父母（在歐美這種情況就不算稀奇）一樣開明的現代媽媽。他們都不擅廚藝是兩劇編劇碰巧都使用的角色塑造方式，而非必然。所以，在智子決定是否直呼娘親名字之前，最好先「評估」一下可能的後果（例如因此被罰煮一個禮拜的菜之類的報復性懲罰⋯⋯）。

順帶一提，智子，你是該為自己會做菜而高興的。你知道這世界上有一種人，生長在母親不擅廚藝的家庭，於是他們自己也不擅廚藝，那才叫悲哀。

悲哀的內田無紀

116

親愛的麗子小姐妳好：

很想跟妳談談讓我覺得似曾相識的日劇「全為了你」（FOR YOU）。

女主角彌生（中山美穗）十九歲就遇到了「真命天子」高邑徹，不過徹卻在空難中喪生，留給彌生美麗的愛情和她腹中的小孩。十九歲的彌生決定當個自食其力的未婚媽媽，帶著心愛的寶寶小徹一起成長。

當小徹五歲時，彌生遇到了兩個愛她的男人，一個是同樣叫阿徹（高橋克典）的公司主管，一個是托兒所裡的老師守男。彌生原本以為一

我實在太佩服兩位高超的見解了，真是「三人行必有我師」，所以各位劇迷若有任何問題都可以放馬過來，就算我不知道，也會拼命幫大家找到答案的。

再補充一點，智子的推論如果有道理的話，下次小學生造句時就可以這樣寫了：「因為」我媽媽很會煮菜，「所以」我們全家都叫她媽媽。真是好句子！NICE！

每日一問的黑鳥麗子

117

親愛的 Rita：

談到未婚媽媽，曾有劇迷寫信來表達「愛情白皮書」星香不苦命的意見，她說因爲星香還有個松岡的小孩可以陪伴她，所以她是充滿希

我覺得，相愛的兩個人如果不能坦誠相待，又怎能攜手相伴終生呢？我很心疼彌生和阿徹有情人不能終成眷屬的結局，這讓我想起，並不是只有「天人永隔」才能使相愛的人無法結合。

後來，阿徹雖然想接受帶著兒子小徹的彌生，不過兩人還是分手了。我覺得造成他們倆人的分手最大的原因不在小徹、也不是同樣愛著彌生的守男，而在於他們本身都對彼此有著過多的謹慎和恐懼。因爲愛，所以徹忽略了小徹內心的渴望，因爲愛，彌生小心翼翼的隱藏自己心中的煩憂。兩人都是擔心失去所愛，反而迷失了自己。

輩子就是守著兒子小徹，相依爲命的過下去，不料自己二十四歲的心還是愛上了與空難逝世的愛人同名的上司，不過一直苦無機會告訴阿徹自己早已有了孩子。

台北　Rita

望的未婚媽媽，這點又與彌生的立場有某種程度的相似，也許星香也會爲了孩子而選擇一個對象再婚吧？她會找一個很像松岡的人嗎？

我的朋友妮琪說，彌生會選擇守男，其實是因爲小徹選擇了守男，劇名「全爲了你」的「你」其實指的是小孩小徹，不是高邑徹、也不是三矢徹。

彌生犧牲了自己的情感喜好，因爲她確定小徹喜歡守男，而守男能夠同時給她與小徹需要的穩定感情，至於自己愛不愛守男則不再重要，可說是個相當「媽媽」的決定，這個決定讓人不能說對、也不能說錯。

對了！在「說謊的婚姻」裡的南果步也是個單親媽媽，不過這位單親媽媽不像中山美穗那麼辛苦，因爲她有一對相當聽話又懂事的小孩。南果步為了要保養雙手，所以都不做家事，連搬家這種重責大任都是由小孩子出馬，這又跟「第二春之禍」裡的單親媽媽春子有點像，她家的晚飯還是小孩作的哩！

喔！又要講到淺野溫子了，她在「媽咪俏佳人」裡也是個單親媽媽，不過念小學的女兒倒是常常要照顧這位老公跑掉的媽媽，因爲媽媽

的頭腦有點簡單，也有點反常，所以看著看著常會覺得這個小女兒反而比較成熟呢！

所以，日劇的單親媽媽有兩種，一種是任勞任怨、犧牲奉獻的媽媽，一種是有任勞任怨犧牲奉獻的小孩的媽媽，真巧！

敬愛媽媽的黑鳥麗子

提起童星，就不能不談到「童星大姊大」安達祐實，她在「恐龍寵物語」中還是個可愛的小妹妹，演出「無家的小孩」之後，真是紅到地老天荒的程度，根本沒人敢把她當作童星看待，年紀輕輕就是當家花旦了。

不過「無家的小孩」因為劇情中的主人翁都是以中學以下的小孩為主角，所以講起話來還真有

童星篇

親愛的黑鳥麗子妳好：：

我覺得眾多日劇中，最令我難忘的就是織田裕二主演的「發達之路」，雖然很多人可能認為那只是一齣詼諧幽默的滑稽喜劇，但我卻對它情有獨鍾。因為偶像愛情戲僅僅讓人落淚，但這種勵志好戲，對我來說卻是遭受困阨的一帖良藥。

我是一個學歷不高，又沒有背景的年輕人，求職求學都遭遇挫折，如今情況稍有好轉，回想過去那段老是吃閉門羹的日子，這齣戲就是我愈挫愈勇的原動力。

我覺得故事主角萩原健太郎的精神值得作為青年人奮鬥的教科書，首先他面對了家徒四壁的窘狀，接二連三的不幸也隨之而來，失業、躲債、沒飯吃等問題並沒有打倒堅毅的健太郎，相反地，他致力於不擇手段的追求名與利，不斷的賺錢、賺錢、賺更多的錢。終於，他從別人眼中的跳樑小丑一躍而成環球產物保險的總經理，昔日陷害過他、鄙視過他的人，全都啞口無言。

雖然健太郎成功了，但他幽默樂觀的個性也不見了，變成了一個嚴肅不苟言笑又令人心生畏懼的人。我覺得這證明了一點，就是人若想

點難懂，像續集中的大小姐榎本加奈子就怪怪的，講起話來全都是對比句，真讓人受不了，不過她也紅了，真奇怪！

黑鳥麗子覺得日劇中的童星角色相當有趣，因為編劇不會讓童星成為可有可無的角色，反而會賦予他們一些「任務」，利用這些演戲小天才讓戲更有看頭。我最喜歡的一個小朋友就是益田圭太，他在「甜蜜家庭」裡演山口

追求目標，那就必須拋棄某些東西，在得失之間來來去去。所謂的「高處不勝寒」，我不知道是不是也指站在高峰的人們必須冷漠無情？

不過，我覺得真正可以作為奮鬥者範本的人，應該是環球產業的董事長冰室浩介，他曾經告訴萩原健太郎：「法律只是既得利益者所訂出來的遊戲規則」真是一針見血的言論。

其實萩原還是很幸福的，至少他還有美智子的安慰、有冰室的提拔、甚至好友大澤一郎（東幹久）也在背後默默的支持，在感情上他相當的富有。

故事最後，萩原選擇做回原來的自己，不，應該說是很幸運的找回自我，而我到目前為止仍然不知道自己該不該再冷酷下去，不過做一天和尚撞一天鐘，我想我還是會盡力去做的。

北縣　嚮往發達之路的人上

嚮往發達之路的人…

看完你的來信之後，我覺得你很幸運，因為你找到了「發達之路」

智子那考幼稚園的小寶貝，也是「我們結婚吧」裡面千方百計想讓石田光當自己媽媽的小可愛，他有種又調皮又乖的氣質喔！

作為感情的撫慰，一方面可以激發鬥志，痛苦時也可以療傷止痛，其實這也是件好事，不是嗎？

在看你的信之前，「發達之路」對我而言真的是一齣爆笑的劇集，而且劇情給了我「灰姑娘」式的快樂，織田裕二那張誇張又認真的臉更是喜感十足，欣賞這齣戲真是件愉快的事。

不知道你有沒有注意到健太郎的兩個可愛弟弟，我印象最深刻的一場戲，就是他們兄弟三人一起上烤肉店吃烤肉的情形，這兩個小朋友嘴饞的模樣真是讓人心疼，是日本劇中少數活生生的角色。

我覺得，這兩個小朋友其實就是萩原健太郎的「良心」，你覺得呢？

祝你幸福的黑鳥麗子

黑鳥麗子：

前陣子看到「無家的小孩Ⅱ」終於告一段落，第一集中小玲的名言「同情我就給我錢」居然在第二集裡變成「人不可以輸給金錢」，這

種一百八十度的大轉變對一個十來歲的學生而言，實在是不太可能發生的！

另外，當一條家發生大火時，為什麼沒人去叫消防車呢？小玲光喊「晴海」，卻不去求救，眼睜睜的看著晴海與小百合身陷火窟？

我實在想不出來，為什麼編劇會做出這些安排？

不懂編劇心的松斑天牛

松斑天牛：

唉！其實這個編劇已經將全部的精神放在「對比句」裡了，所以難怪他會忘了一些所謂「合理」的事情。

喔！「對比句」就是那位親愛又高貴的繼承人繪里花小姐整天放在嘴上的那些話嘛！像什麼「如果小玲妳在陰間的十八層地獄裡受火刑，那我就在席宴上跟閻羅王吃大餐！」我覺得她真是個超級怪的女生，講話都像在作文，連小女傭都學會了這樣文謅謅的講話方式，讓身為觀眾的我深深訝異於她們的國學造詣之高。

所以，大家以後想講話有內涵一點，不妨也在語句中加入這樣的句子，像早上起床見到徹夜未眠、臉色慘白的室友時，就可以說：「如果你是那風中顫抖的小花，我就是那溫室中享用有機肥料的仙人掌。」想必你的臉會被扁得活像仙人掌。

如果你安穩的在馬桶上看報紙，我就是那餓著肚子花了眼睛趕稿子的黑鳥麗子。

親愛的黑鳥麗子：

我想談談大家都很喜歡的山口智子，我第一次看到她的相片時，也覺得她長得實在不怎麼樣，但看了她的戲「二十九歲的X'MAS」、「奇蹟餐廳」、「甜蜜家庭」之後，發現她真是個「特別」的女孩子！很有自己的風格，眼神中也充滿了自信，她那洋溢笑容的臉龐，更是讓人喜愛，難怪年過三十二的她，至今仍大受歡迎。

我想，她那有點迷糊、卻也十分認真學習的模樣，也是我們憧憬的吧！

想成為山口智子的海口智子

親愛的海口智子：

不好意思，一看到妳提到山口智子，我就忍不住了，因為「甜蜜家庭」真是太好看了！如果大家有管道可以借到、買到、搶到錄影帶的話，趕快去行動吧！保證會讓你們家庭生活幸福、夫妻關係和樂、親子關係甜蜜！

不瞞大家，我居然在「甜蜜家庭」最後一集裡陪著若葉一家人流下了金榜題名時的感動淚水，唉！回想起劇中出現的那些幼稚園入學考試題目，像「下列哪些動物是在河裡生活，哪些在海裡生活？」，哇！連「吃蛋糕時的禮儀」都在考核之列，我想我下兩百輩子也不敢投胎當日本小孩！

其實這齣「甜蜜家庭」相當寫實的反映出日本目前幼稚教育的真相，父母從托兒所就讓小孩上補習班，好考上一流小學附設的幼稚園，聽起來相當匪夷所思吧！不過，那可是事實。

我那消失很久的日本特派員內田無紀小姐，曾經拿了一本幼稚園入學考試題庫來考大家，結果我們這些芳齡二十上下的高級知識份子居然被考倒了，題目是「你的面前橫著一條路，路的左方有紅綠燈，一

輛公車靜止停靠在紅綠燈前，請問，這時車門應在何方？」

我想了很久，覺得好難喔！馬上感到濃厚的挫折感。

所以，在戲裡那個可愛天真多於考試技巧的小徹（益田圭太）不只在慶陽幼稚園的考試中成功，應該也是觀眾最喜歡的小孩吧！那位答題高手、但卻不會笑的小學應該引起較多的同情心吧！

可是呢！我最喜歡的小朋友是那超級沒有禮貌、直呼自己父母名字、又愛學蠟筆小新壓低聲音講話的清佳妹妹，因為她實在怪的好可愛喔！我在家裡也忍不住學她講話，好玩嘛！

所以，有心移居到日本的年輕夫婦們可要開始存錢囉！因為如果小朋友要上的是「青教幼稚園」的話，別忘了要到那一家畫廊買一幅三百萬元日幣的「富士山」打通關喔！

邀請大家一起學蠟筆小新講話的黑鳥麗子

如果你是愛養寵物的觀眾，看日劇還可以多一種樂趣，就是欣賞主人翁飼養的各類寵物。

最有名的演員狗當屬「無家的小孩」中出現的龍，比較好玩的是牠在第一集被當成公狗養，續集中卻生了小狗，嚇壞了一批忠實劇迷。

此外，在「跟我說愛我」中也有隻讓我疼到最高點的小貓咪，常盤貴子在戲裡

寵物篇

親愛的黑鳥麗子…

我對「夏日求婚」的編劇真是佩服得五體投地，他想必想把最熱門的電腦資訊放進劇情中，所以絞盡腦汁讓媽媽的廣播節目因為網際網路上聽眾意見的加入而有了新生命，又讓男女主角透過匿名的電子信件互相關懷，最好玩的是還讓他們養起「電子魚缸」，一起過著「沒電腦會死」的現代生活。不過我覺得他們應該再養隻「電子蛋雞」，這樣感覺會比較圓滿。

剛養死第五隻雞的養機大王

親愛的養雞大王…

你的創意很好，最好兩人再因為養死電子雞而鬧情變，那就更精采了！

開始養電子蛋雞的黑鳥麗子

親愛的麗子…

走來走去，牠就跟在旁邊跳來跳去，每次一看到牠的出現，我就會用慢動作欣賞牠的走路姿勢，好可愛喔！

「天使之愛」裡面也有一隻可愛的小狗「糖果」，不過後來死了，優香還不知道發生了什麼事情，因爲她完全不懂死亡的意義。

最誇張的寵物當屬「谷口六三商店」裡面的大象了，看到這隻大象出現，相信除了劇迷快笑昏

最近電視上又再次播映「無家的小孩」了，但我也在劇中發現了一個矛盾之處，那就是安達祐實的大狗「龍」居然有了「性別混淆」的問題。

在「無家的小孩 I」中，龍曾經被一隻打扮很可愛的狗吸引，閒來無事，就叼隻玫瑰去獻慇懃，但反而被狗主打的不死也重傷。我覺得通常狗主會用人的審美觀，幫母狗打扮得花枝招展，所以龍才會忙著對牠獻慇懃，加上會送玫瑰的一方，在人類的世界中應該是男方，所以我小心的推論、大膽的假設，劇中的「龍」應該是隻公狗，正想追女朋友呢！

不過在「無家的孩子 II」中則不是這麼一回事了！龍不只變成了母狗，還生下兩隻小狗仔，讓我真是大惑不解，難道，龍是同性戀嗎？

不過這個謎題隨著龍爲主犧牲性的英勇事蹟而埋葬在地下，不知道編劇有沒有發現，自己無意中已經創造了一個永遠無法解答的問題了？

紫水小姐：

同情我就給我錢的紫水馥月

倒，工作人員也傷透了腦筋。

在「夏日求婚」中還有虛擬寵物熱帶魚，這是保阪尚輝透過匿名的電子信箱送給坂井眞紀的禮物，後來坂井眞紀發現對方竟然是自己一直喜歡的對象時，心臟簡直要跳出喉嚨了！

妳的觀察力真是一等一的好！但我想編劇可能忘了自己曾讓龍追女朋友，所以才會又安排牠生小孩，這樣爲主犧牲時，大家會想到牠還留下了兩隻小狗，更是「悲情」，而且也許第三集時還可以派上用場呢！

不住在編劇隔壁的黑鳥麗子

親愛的黑鳥麗子：

你愛貓嗎？我看「跟我說愛我」時發現了一個好棒的「道具」，就是廣子抱在手中的灰色小貓，好可愛喔！

愛貓的人通常都比較神祕，不會直接說出自己的心事吧！不過廣子卻很直接，她面對晃次的心情始終篤定，她愛晃次的勇氣也讓人豎起大拇指，可是她也愛貓咪喔！這可是讓愛貓族「翻身」的一種安排。

對嘛！哪有人說喜歡貓，就代表對愛情不坦白，看到「跟我說愛我」裡到處走來走去的小喵喵，我覺得牠可要比廣子更引人注意喔！

開心就喵喵叫的咪咪

親愛的咪咪：

我好喜歡貓，也喜歡廣子抱的小貓咪。

在「二十九歲的X'MAS」裡面，也有一隻跑來跑去的小貓，你發現了嗎？

其實在「協奏曲」裡面還有更大的一隻貓，那就是宮澤理惠飾演的小花，她在離開翔（木村拓哉）之後，消失了一陣子、又在大雨的夜裡出現在耕介家外面，那種感覺就像是離家多日的貓咪，忽然有一天淋得濕濕的，就跑回家了！

看到滴在小花身上的雨滴，與她一雙明亮的大眼睛，感覺真的很像看到一隻小小的、需要保護的小貓咪，喵喵的撒嬌，難怪耕介會墜入情網啦！

像貓的女人，迷死人了！

據說，當初「協奏曲」的編劇就把小花的性格比照貓來寫，她遊走在翔與耕介之間，就像有些貓咪的飼養者，以為自己就是貓咪的「主

133

人」，卻沒想到自己的家其實只是貓咪眾多據點之一，小花會依不同時間的需要選擇她想要的家，這點真跟貓咪很像呢！好可愛的感覺。

在這個寵物權益日漸高漲的時代，如果能同時被木村拓哉與田村正和疼愛，那應該是所有影迷最羨慕的寵物位置吧！我也要當喵喵叫的小花貓！

快樂喵喵叫的黑鳥麗子

如果談戀愛的對象是個有殘疾的人，這段戀情會更加戲劇化，也有更多可以發揮的元素，所以在電影「阿甘正傳」席捲全球影壇之後，日劇吹起了「殘障風」，出現了「跟我說愛我」、「愛的真諦」、「天使之愛」、「白色之戀」、「戀人啊」、「遲來的春天」等專攻「殘缺之愛」的代表作。

在這些「殘缺

殘缺之愛

學富五車的黑鳥麗子：

前不久看完「愛的真諦」之後，那份「殘缺之美」的愛一直迴盪在我的心頭，久久不能自己。這種感覺就像以前看「白色之戀」、「跟我說愛我」一樣，不論是先天殘障或是智能不足，他們那份超越常人、堅定卓絕的愛情，似乎註定要比我們正常人花費更多的淚水，才能得到愛情之神的垂憐。

想到這裡，我的淚腺又要開工了，嗚……。

不過戲劇總還是戲劇，這樣的情節要是出現在現實中，我想應該需要極大的勇氣才敢接受這種異於常人的戀情吧！不過如果對象是晃次，相信有許多人會前仆後繼的搶著「義無反顧」！

看完「愛的真諦」之後，我有一個問題一直百思不得其解，而且還真的「投訴無門」，所以學富五車的黑鳥麗子請幫我解答吧！

請問：鈴木京香與鈴木保奈美，是否有血緣關係呢？

其實我第一次看到鈴木京香時，並不會把她與鈴木保奈美拉在一起

之愛」中，其實愛情的濃度更高，也讓觀眾發現有問題的往往不是有病的一方，反而因此挖出更多的問題。像「愛的真諦」中智障的澄生愛上美麗的模特兒鈴木京香，原來她因為長期的不安全感而罹患厭食症，還是澄生在旁悉心照顧才康復的。

「白色之戀」則更可憐，又聾又啞的阿彩偏偏遇上男友喪失記憶的倒楣事，反

，不過看久了之後，發現她們的五官長得好像，尤其她倆鼻樑上都有一顆黑痣，痣還都偏右，而且唇形與豐滿的雙唇如出一轍！如果這個問題很好笑，請大家不要笑得太大聲！

愛日劇也愛漫畫的井上小彥

親愛的井上小彥：

喔！這個問題其實我也不知道，所以特別問了東京特派員內田無紀，她說：「沒有啦！兩個人來自不同的地方，所以沒有血緣關係啦！」了解了嗎？

最近我也好喜歡看「愛的真諦」，我覺得看這齣戲最大的樂趣在於欣賞千尋的生活，因為麗子從小就愛看日本的服裝雜誌，對裡面穿得漂漂亮亮又很有味道的模特兒也忍不住愛慕有加，所以這次可以看到她們的故事，當然不會錯過囉！我的朋友慧慧還以演出「劇情提要」為樂，連對話都背得一清二楚，真是讓我佩服得五體投地。

不過慧慧每次演完前情提要之後，都會忍不住問一句，「一定要低能才能找到愛的真諦嗎？」問得讓我也覺得心中起了大問號。

而要她用無比的愛心與耐心照顧他。

「天使之愛」的和久井映見雖然低能，但她的美麗純真讓從小喪失了「愛」的堤真一找回愛的能力，好感人喔！

就像「戀人啊」中罹患血液疾病的鈴木保奈美所言，因為她知道自己有致命的疾病，所以希望在最短的時間之內跟自己喜歡的人在一起，因此主動對中意的男生求婚。

其實我覺得澄生是全世界最浪漫的男人。他能為心愛的千尋堆起數十個雪人、只為讓她燦爛一笑，而且打從他第一次看到千尋的笑容，就忍不住著了迷的窺視她。

命運讓倆人認識之後，我覺得澄生幾乎是以「愛千尋」為終身使命，所以即使千尋因為被男友遺棄、又因厭食症病倒了，鈍鈍的澄生還會假冒前任男友的名義天天送花，只是為了讓心愛的人開心（當然也是因為有優秀的軍師坐鎮）。

所以我覺得在世界頂端的千尋會愛上澄生其實不難理解，因為千尋雖然擁有世界上所有的幸運，她美麗動人、富有、自主、受人尊敬、又有愛她的男友，不過卻也讓她嘗到失去所有的痛苦。這時出現的澄生帶給千尋安定的力量，他的護衛也讓受傷的千尋找到了避風港。

其實後來千尋的不告而別相當合理，以千尋這樣的身分地位，她自然也想擺脫過去的陰影重新開始，因為不能抹滅掉已經發生的厭食症醜聞，千尋只好以「離開澄生」作為告別過去的開始，其實她心中的痛苦應該也不亞於澄生吧！而且善良的千尋心中的自責與內疚也可想而知。

我想也許是因為這種殘缺的存在，讓當事人清楚的知道自己追求的到底是什麼，所以才讓「愛情」維持高濃度吧！

所以我看到最後的結局時，真心的感謝編劇有顆柔軟的心，讓這樣的一對情侶分開雖然比較寫實，但讓如此浪漫的愛情可以持續下去，想必也能安慰許多受傷的心吧！

感動不已的黑鳥麗子

親愛的黑鳥麗子：

每次想到「天使之愛」裡面的優香，就覺得一陣平靜，和久井映見在「夏子的酒」、「東京仙履奇緣」中都是甜美可愛的角色，我發現她演的角色同質性都很高，都是甜美、可愛、認真，而和久井映見也以這些角色建立起自己的地位。其實她在「天使之愛」中的智障藝術家也有這種甜美的特質，剛好可以讓我們比較一下殘障人士在劇中所面對的不同待遇。

夏子在這三個甜美角色中擁有最高的自主性，她決定做的事情也因為身為酒廠負責人身分的關係，得到眾人的支持，不過「東京仙履奇緣」的雪子、「天使之愛」的優香都是受到「保護管束」的小女孩，哥哥怕優香談戀愛被騙而受傷害，所以一直不願意她與富家子雅史交往，媽媽怕懵懂的優香受到愛情的傷害，所以也不願她與徹交往，都

面臨了因為愛她，所以怕她愛上人的處境。

不過夏子也因為她的自主性高，戀愛也就不是她的人生志願，所以結局是她釀出了自己滿意的清酒，開心的穿著和服品嚐。而雪子的愛情也在通過了層層阻攔之後，終於有開花結果的一天，開心的當上夢想成真的灰姑娘，唯獨優香遭遇了愛人死去的悲劇，她所得到的是了解死亡與人生的含意，好慘，幾乎是什麼都沒有，這時她的智障反而讓她不會那麼悲哀，因為不懂，所以痛的程度大大的減少了。

可是我覺得優香也應該有幸福的權力，人家徹都已經決定照顧她了，編劇何苦破壞這一切呢！世界上又少了一對令人羨慕的愛侶。

遺憾的 小春

親愛的小春：

我覺得在這三個連髮型都一樣的女生中，最討人喜歡的還是優香，看到她呆呆的樣子，好可愛喔！尤其是她家裡貼滿了標語，像在門口貼著「記得鎖門」，連遙控器都貼著指南，而且優香好有趣，連看天氣預告都會笑，鞠躬也要超過二十秒才恢復原狀，真是個好好玩的怪

140

以模仿優香為樂的黑鳥麗子

黑鳥小姐：

「戀人啊」的劇情真的很吸引人，只是「亂」的真有點不像話，不過看完之後我還是好感動，讓人不禁興嘆人生終究是有這麼多巧合，而且情侶隨著「組合」不同，也讓彼此走了截然不同的路。

我覺得不肯承諾愛情的鴻野還是愛著愛永的，他對粧子的感情可能是「責任大於愛情」，因為有女兒安輝的聯繫，才延續了這段感情，但他對愛永卻是一種發自內心的疼愛。

愛永的堅強、開朗讓每個人都不由自主的疼惜她，她體貼到縱使在結婚前知道有第三者愛著自己的老公反倒還會安慰這個不甘心的第三者，結婚之後也讓隔壁的情敵視她如姊妹，無法對她產生怨恨。不過命運還是不肯放過她，當愛永抱著航平，大叫著「我想活下去！」不僅是她，我想大家眼中的淚水也都滾下來了。

女生。

我想，在醫院的這段日子可能是愛永一生中最幸福的時刻，因為她確定在陪伴在身邊的航平正深深的、毫無保留的愛著她，甚至比兩人一同到琉球的「找花之旅」更美滿。

我最感動的一幕就是在愛永住院之後，航平幫她梳頭，梳著梳著發現愛永一直掉頭髮，於是航平買了好多色彩鮮豔的頭巾給她，這樣小小的一件事，卻撼動了電視機前的我，也讓話不多的航平表達了他的溫柔及愛心。

不過，我還是有問題，到底愛永和航平有沒有「那個」？還有，愛永到底得了什麼病？

喔！對了，不知道大家有沒有發現最後一集的演員字幕是「宇崎愛永」，不像以前愛永與航平還沒結婚時字幕是「鴻野愛永」，日劇的製作真是用心啊！

親愛的堂本金銀：

堂本金銀

他們沒有「那個」吧！要不然，就不是光切小指頭了，至於病症，因為愛永只有說是「血液方面的疾病」，大家猜說應該得的是白血病吧！請醫學系的劇迷提供正確解答。

我有個朋友她是在試穿婚紗的當天看到了「戀人啊」的第一集，心中的震撼與感觸當然格外強烈，我的朋友心中充滿了幸福，但愛永卻因為看到了新郎的另外一面，反而在婚禮之前愛上了同樣百味雜陳的另一位新郎，以這樣的情緒踏上紅毯，想必是苦多於樂吧！

愛永說她知道自己的命比別人短，所以凡事都要比別人快，她遇見鴻野之後馬上向他求婚，因為她不能浪費任何時間。這樣處理愛情的態度原本就充滿了危機，不過我想她對「婚姻危機」的恐懼感，也因為認識鴻野之前的失敗愛情而免疫，而且想結婚的慾望也因為死亡時間逼近而增加，任何情緒上的波動對她來說都可能是「一生一次」的機會，所以不管酸甜苦辣，對愛永來說都是撿到了，她生理上的「特殊性」讓她的感情也有了特別的際遇。

這讓我想起「天使之愛」中的優香，真知子對她的笑容與純真懷著無奈的怨恨，因為什麼都不懂的優香也完全不知道感情當中還有危險

的存在，所以她燦爛的笑容與特殊的先天障礙，很輕易的就讓周圍男士興起想照顧她的念頭，也因為她的「特殊」而愛上她。

我最近在思索，如果有可能，我要當特別懵懂的優香、還是當特別短命的愛永？

優香的純真讓對人性失望的阿徹有了新的體認，她也擁有阿徹完全的愛，短命的愛永則抓住了生命的所有可能性，盡量的伸展自己的想像力，包括和航平淋漓盡致的精神戀愛。

如果是你，你要選哪一種？

悲劇性人格發動的黑鳥麗子

電視與漫畫

許多日劇都改編自著名漫畫，像「惡女」、「東京愛情故事」、「白鳥麗子」、「將太的壽司」、「金田一少年事件簿」都是，不過因為電視劇與漫畫多少有點差距，到底電視劇好看還是漫畫好看，也就成了爭論焦點。

許多人都覺得電視版的「東京愛情故事」美化了莉香，其實她在漫畫裡才沒那可愛，而電視劇

親愛的黑鳥麗子：

相信大家都覺得「將太的壽司」漫畫版好看多了，因為電視版的將太真像個愛哭鬼，雖然他沒有邊切沙西米、邊擦眼淚，不過我還是很納悶，編劇怎麼會把信心十足的將太寫成這麼軟弱、動不動靠喊「日本第一」來壯膽的小沒用了？

不知道編劇是不是針對柏原崇的外貌改寫劇本的，因為他「漂亮」的外型讓看慣漫畫的我相當不習慣，將太在我心中應該是個在大太陽與海邊長大的「性格小孩」，爽朗、樂觀又不服輸，尤其是他關懷別人的寬厚胸懷，透過一次又一次的比賽展露無疑，只是，電視版的將太好像成了個一天到晚被師兄虐待的小可憐，實在是差別太大了！

電視上的壽司比賽雖然更加寫實，也讓壽司的製作過程清晰的呈現在我們的眼前，但不知怎麼的，我還是覺得漫畫裡的壽司比較好吃。

固執的漫畫擁護者鮭魚奇

親愛的鮭魚奇：

146

的「惡女」則是搞壞了一部很棒的漫畫，因爲區區區數集的長度根本無法呈現出漫畫裡面重重疊疊的大公司面貌，「金田一」則毀譽參半，不少「近畿小子」的擁護者熱愛這套連續劇，「將太的壽司」則飽受漫畫迷批評，因爲將太實在軟弱到不能忍受的地步，沒看過漫畫的劇迷則覺得這齣戲充滿了熱情，好看的不得了！

所以說，到底漫畫好看、還是

其實我也跟你有同感，不過我有幾位沒看過漫畫的朋友卻覺得電視版的「將太的壽司」好好看，鉅細靡遺的呈現了壽司業的種種，我想他們的感覺應該就像我們第一次看見「將太的壽司」漫畫吧！真是賞心悅目的一種經驗啊！

不知道你有沒有想過爲什麼電視版的「將太」要在久美子之外，再加一個愛慕將太的小百合，我想理由應該和讓柏原崇留頭髮、不剃平頭一樣，因爲這樣的安排畫面會比較好看，女生觀眾也比較看得下去。

可是，還是好怪喔！尤其將太在劇中居然穿著美國一流大學的服裝，真是讓我感受到前所未有的驚訝，將太應該是個更樸素的男生吧！

覺得自己並不是吹毛求疵的黑鳥麗子

親愛的黑鳥麗子…

聽說有個邊看邊罵的無聊女子覺得「女人萬歲」的結局很爛，我想爲「女人萬歲」說幾句話，因爲這是石田光主演的戲，我覺得好好看喔！

電視劇好看，一百個人可能會有一百種理由支持自己的信念。

但我覺得「白鳥麗子」的日劇與漫畫都很出色，因為這個大小姐，實在太有趣了，變成電視人物也絲毫不損本意，還可以跟著她一起狂笑哪！呵呵！

「女人萬歲」是由漫畫「惡女」改編的，漫畫本身就有三十集，而且還沒出完結篇，所以「女人萬歲」要以短短的十一集來表現田中麻里鈴，真的不能太苛求嘛！不過我倒建議「女人萬歲」可以多拍續集，好把意猶未盡的部份延續下去。

以上就是我的觀點，妳覺得如何？

大媽

大媽好：

聽說「惡女」的漫畫很好看，不過拍成的「女人萬歲」好像有點品質不符，也有不少朋友來信抱怨「東京愛情故事」的漫畫怎麼那麼難看，為什麼不把莉香就畫成鈴木保奈美的模樣，其他人也比照辦理，那一定會更好看！

親愛的、偉大的、博學多聞的劇迷們，你們對漫畫改編的電視劇有什麼意見呢？趕快告訴我吧！

好久沒踏進漫畫出租店的黑鳥麗子

Dear黑鳥麗子小姐您安好…

我是「金田一少年事件簿」的忠實觀眾，也是金田一漫畫的忠實讀者，我覺得「金」劇好看是好看，只不過「內心戲」少了點，因為劇中的兇手背後都有一段極為感人的過去，而在戲中卻少有提及。

像「異人館事件」中，某些重要的情節就沒有演出，相當可惜，失去了不少戲味。

讀者小金田一迷

小金田一：

對嘛！對嘛！我也有同感！

我在看金田一漫畫時一向不動腦、只看故事，因為黑鳥麗子的推理能力奇差，知道以自己的程度是絕對「推」不出誰才是兇手，但還是覺得每個故事都很可怕、很精采，不過看電視時居然覺得連故事都有點乏味。

哎！

其實漫畫改成電視劇，總會讓觀眾自動分成兩派開始鬥嘴，分別支持自己喜愛的一方。

像我覺得「東京愛情故事」與「白鳥麗子」就是電視版好看，而「金田一」、「惡女」則百分之百是漫畫比較好看，決定因素似乎在選角與劇本，但我也相信一定有劇迷已經伸出你的食指左右搖晃，嘴上還說：「No！No！No！」因為我知道「東京愛情故事」漫畫版擁有相當多支持者。

有人覺得電視版的「金田一」好看嗎？趕快告訴我吧！

覺得小叮噹卡通與漫畫一樣好看的黑鳥麗子

OH!我最愛的麗子…

我是來替「金田一」電視版申冤的啦！我覺得電視與漫畫的差異是很大的，漫畫可以隨畫家創造出最能表現劇情的場景和內心情緒，不過電視卻有很多難處。

像「異人館殺人事件」中，一大片大麻田被燒了的畫面想必大家看了會震撼不已，不過在電視上就很難拍得出來了！不環保、不經濟，外加不可能嘛！

所以大家在看電視版的時候，不妨多注意演員的表現吧！本來我比較喜歡堂本光一，但看了「金田一」之後，就比較喜歡飾演金田一的堂本剛了，因為他好好好可愛喔！

而且，他的聲音演技也不錯，因為我看的好像是盜版錄影帶，所以是日語發音的版本，他的聲音很有張力喔！總而言之，電視版的金田一表現雖然未盡如人意，不過還說得過去啦！請大家一起替他們拍拍手吧！

喔！對了，我覺得晃次的聲音比想像中的好聽，廣子的反而讓我嚇了一跳，意外的有點低沈又加上鼻音呢！但還是很有韻味。

小珍：

第四台斷訊、害我看不到第二集「跟」劇的小珍

親愛的麗子：

我想談談「金田一少年事件簿」裡的主角金田一、「銀狼」裡的主角「分身一」不破耕助與「分身二」不破銀狼，還有飾演這一金一銀兩個角色的堂本剛與堂本光一。

我覺得帥帥的光一在「銀狼」裡表現好棒喔！讓我繼「無家可歸的小孩Ⅱ」之後又再度為他著迷。不過我還是比較喜歡堂本剛演出的金田一，而且我覺得堂本剛不適合當酷哥，還是演演爆笑喜劇最合適

對了，還有一位署名速水柳丁的劇迷說，他也喜歡電視版的金田一，因為友坂理惠演的電視美雪雖然沒有漫畫美雪「B88」的傲人身材，但她要比漫畫美雪漂亮多了！

幸好我家第四台斷訊時不是在播「跟我說愛我」，不然有十多個人會陪我一起哭！

笑翻了的黑鳥麗子

152

就題材來講，「銀狼」是以科幻的手法營造出幻想的空間，十分吸引人。但就內容來說，「金田一」的層次嚴謹，推理都有根有據，所以金田一對我而言，劇情上比較有說服力，但銀狼效果做得比較好，比較有戲劇張力。

此外，我覺得「金銀」兩劇的主角性格都很有趣，金田一彷彿有雙重人格，平時成績不好、又愛耍寶，對漂亮的女生還會大獻慇懃，不過遇到了緊要關頭卻成了讓「警察變白癡」的超級大偵探，動不動就說：「為了爺爺的名譽……」，喔！他的爺爺就是豐川悅司演的神探金田一耕助，也叫耕助喔！

而「銀狼」中變身前的不破耕助是個十六歲還不會騎腳踏車、嘴上不停叫「姊姊！姊姊！」的笨孩子，而變身後的銀狼就成了智商超過兩百，自負、傲慢到極點的超天才，凡事都可以喊出「對我來說，沒有不可能的事！」，真是驕傲的不得了。

所以每當金田一、銀狼講出他們的口頭禪時，我也有我的口頭禪可以回應，那就是「怎麼又來了！」

愛金又愛銀的向日葵與堂本金銀

親愛的向日葵與堂本金銀：

喔！原來喜愛「金銀」的人有這麼多喔！可是我喜歡的是「八墓村」裡的金田一耕助，怎麼辦？算不算是愛金又愛銀？

也許是黑鳥麗子的年紀有那麼一點點大了，看到讓大家瘋狂的「近畿小子」一點也不心動，而且我覺得這兩齣劇都好扯喔！完全是爲了崇拜堂本家族的觀眾量身打造的劇集，畢竟看看漫畫，發揮想像力是一件事，看到電視上也在「我是不破銀狼！」，還真有點，嗯，怪怪的。

不過金田一耕助爺爺的「八墓村」真的好好笑喔！光看豐川悅司搔著頭皮出場就已經讓我笑翻了，而且他的聲音也好「菜」，笨手笨腳的模樣都很像以前的影集「神探可倫坡」，只不過是日本古裝版的，其實這樣看來，金田一一菜菜的模樣跟他爺爺還真有點像呢！

「八墓村」裡我最喜歡的就是那兩個怪婆婆，也就是「學校有鬼Ⅱ」裡面脖子會變長、又到處找金錶的校長婆婆，這兩個角色都好好笑又有點詭異。一想到兩個怪婆婆一前一後曲著身體慢慢走的鏡頭，我又要笑翻了。

笑聲中好像已經老了的黑鳥麗子

劇迷後遺症

有了日劇之後，你的生活有沒有因此而改變？

我想除了滿屋子的錄影帶之外，相信大家開始收集電視電影小說、電視劇原聲帶、相關明星產品、也許有人有了厚厚的剪報資料，不過這還是小CASE呢！

我有個朋友天天沈迷在劇情中，而且還以演戲給別人看爲樂，也有劇迷告訴我她目前痛苦得無以復加，因爲日子，讓我覺得，嗯！她真的有點老了！

親愛的黑鳥麗子：

我好喜歡堂本光一喔！他實在太可愛了！尤其是他燦爛的笑容，已經擄獲了許多少女的心！

我覺得他在「銀狼」中的表現太棒了！不論是不破耕助或是不破銀狼，他都表現得淋漓盡致，而且我覺得耕助才不是你們以前說的「笨孩子」，因爲他後來就學會騎腳踏車了，後來還爲了救姊姊而犧牲了自己，這種勇氣是值得讚賞的！

喔！光一光一，I LOVE YOU！

黑鳥姊姊，我了解你爲何對帥帥的、可愛的光一完全不心動，因爲我姊姊也對他毫無反應，因爲你們年紀可能都有一點點大了！

所以，每次我看見光一高興的半死時，我姊姊總是一副很冷淡的樣

愛光一的銀狼二號

劇的劇情居然發生在自己身上！更有多許多人開始學日語，「情書」的戲迷見面會忍不住問：「元氣嗎？」喜愛「天使之愛」的人會沒事就學優香得獎的台詞說：「謝謝，以後我會更努力！」愛看「無家的小孩」則沒事就對媽媽說：「同情我就給我錢！」然後被媽媽追打。

其實我覺得日劇帶給大家一種溫柔的感覺，可以暫時逃開綁票

親愛的二號…

嗯！嗯！喔！喔！

我真的驚訝的講不出話來，所以回家檢討自己是不是真的變老了！

經常保養的黑鳥麗子

親愛的黑鳥麗子…

請別擔心自己是不是老了而不喜歡「萬人迷」堂本光一，因為根據日本媒體報導，喜歡光一的多半是歐巴桑或是大姊姊，因為她們說光一那種纖細美少年的模樣最能引起年紀大女性的「母性本能」，而且我同學的媽媽、她那個東吳日文系的姊姊和我自己的媽媽，都在看過「年輕時代」之後，成了誓死護衛光一的親衛隊了！那副癡迷的模樣真是讓人歎為觀止。

親愛的愛光一…

期待留日同學不斷帶回最新日劇的愛光一

事件、治安問題、經濟問題，到一個美麗的世界稍作休息，所以囉！也有劇迷建議日本乾脆請豐川悅司出面當親善大使，這樣釣魚台事件應該就會有另外的解決之道了。

謝謝你，我好像又回到了新新人類行列，感覺真好！

今年十七歲對近畿小子沒什麼興趣的黑鳥麗子

麗子姐姐：

日劇中的「小玩意」特別多，也是觀眾目光的焦點，像「白雪情緣」中的小兔子護身符，「跟我說愛我」的星的金貨故事書，「十六歲新娘」的小泰迪熊，「東京仙履奇緣」的紅雨傘，以及「天使之愛」中的魔法鈴呼叫器與令人精神為之一振的彩色糖果。

這些可愛的「小玩意」串連了我的日劇記憶，往往在街角看到了撐紅傘的人，我就會想起唐澤壽明與久井映見，天藍色顏料則喚起了心中的豐川悅司與常盤貴子，這種聯想很好玩，也讓我在坐公車時充滿了樂趣。

對了，為什麼日劇中名字叫做「徹」的男主角長得都那麼帥呢？

立志生出一個名字叫做「徹」的未婚日劇迷

158

未來的小徹媽媽：

其實我一直覺得想推銷新商品的廠商可以多多與戲劇的製作單位聯繫，你看連一個普通的「ＢＢ機」都成了這麼可愛、這麼迷人的魔法鈴，任誰都想擁有一個。

這又讓我想起中居正廣在「光輝鄰太郎」裡面賣的立即顯像的紙相機了，到底有沒有這種商品啊？能在哪裡買到啊？

發現自己又開始熱愛中居正廣的黑鳥麗子

嗨！麗子……

不知道你看了這麼多日劇，有沒有讓你記憶深刻的台詞？因為對我而言，如果一部戲中連一句讓人心有所感的台詞都沒有，那這部戲也沒什麼好看的吧！

除了在「無家的小孩」中出自安達祐實口中，名聞遐邇的「同情我，就給我錢」之外，「東京愛情故事」裡也有許多台詞是我可以倒背如流的。像花心成習慣的三上解釋自己的花心時說：「可愛的女人這

麼多，明明各有各的可愛，卻要勉強自己不去喜歡，這不是莫名其妙嗎？」我想天下花心的男人可能都有「賓果！」的快感吧！

而完治問莉香是否與上司發生不倫之戀時，莉香的回答也很驚人，她承認，但是她反問完治：「那你教我，有什麼方法能不愛上別人呢？你教我啊！」這種「敢愛」的語氣也讓我印象深刻。

你呢？你的最愛台詞又是什麼呢？

　　　　　　　　　高雄　海口智子

智子妳好：

我知道妳是女生了，首先先向妳道歉，因為來信最後還寫了一段「愛，沒有明天」中，豐川悅司說的日文台詞，若妳看過上個星期娛樂週報的「紙電影」專欄的話，妳就會了解我的日文程度到那裡，而且我的「駐日代表」內田無紀又不知道到那一洲雲遊四海了，所以我只好假裝沒看到那段妳要我自行翻譯的「俺…十人…男…。」那段天書，直接回答其他的部份。

其實在今年二月初，黑鳥麗子的第一篇文章中，我就已經告訴過大家我最喜歡的台詞了！那就是在「一○一次求婚」中出現的「因為愛妳，所以我不會死！」

講話的人是武田鐵矢演的星野達郎，聽話的人是淺野溫子演的阿薰，講出這句話的前一秒鐘，星野達郎正準備撞卡車，哇！每次想起來都覺得好感動喔！

對了！海口小姐，妳是不是準備加入「東京愛情故事」俱樂部？如果是的話，我抽屜裡還有一大堆朋友等著跟妳聊天呢！

勸人別輕易撞卡車的黑鳥麗子

英明睿智的黑鳥麗子：

今天我想討論「跟我說愛我」之「晃次為何想與廣子分手？」

我想晃次分手的理由不是因為想吃回頭草的小光，也不是因為吊兒郎噹的健一，主要還是因為他倆都不夠信任對方吧！

161

劇中廣子雖然口口聲聲對晃次說：「我信任你！」但廣子終究還是背叛了晃次，我想倆人中的問題雖然不只是單純的語言障礙，但晃次不會說話的確是個重要因素，晃次雖然一再開心剖腹的表明自己的愛意，但始終敵不上開口說話的力量大，真是可悲！

我想廣子的確打開了晃次的心扉，但晃次卻犯了一個錯誤，因此種下禍根。那就是他雖然讓廣子聽見了「心裡的聲音」，卻沒有平等互惠的聽聽廣子想傾訴的話，也許是他忽略了她的心情，也許也是因為廣子想盡力維繫這段稚嫩、天真又浪漫的感情，才不想講太多、讓晃次擔心，所以廣子後來才會說：「那樣的日子很美，可是畢竟不自然。」

最後一集中，兩人再度來到海邊，相擁而泣的畫面又讓人衝動得想砸電視。廣子與晃次依然眷戀著彼此，但兩人都失血過多，在痊癒之前誰都沒把握能繼續下去，因為在這種情形之下愛情很難成長茁壯。

但就是這樣我才要砸電視！都不在一起了，幹嘛還跑到記憶最深的地方抱在一起？

欺騙我的淚水嘛！

喜愛吃蘋果逛動物園的泠

所有愛看「跟我說愛我」的朋友…

我發現，喜愛「跟我說愛我」的朋友還真不少，而且還有很多動作都很相似，像是想學手語、想買傳真機、愛說「心沒麻醉、就被剖成兩半了」、愛聽「美夢成真」的歌、愛穿拖鞋、愛穿吊帶裝、愛吃蘋果、愛逛動物園、愛背背包，背包裡還放了一隻水藍色的油畫顏料…，真可以組個俱樂部了！

在諸位劇迷提出的想法中，我最欣賞的一個點子是由「異想天開的水野文子」提出的「跟我說愛我之旅」，她建議旅行社組團造訪晃次住的平房，看看會有熊出來跳舞的代代木公園、兩人邂逅的蘋果樹、最後再到分離的沙灘上欣賞落日，當然她建議的行程中最棒的一點是安排遊客與男女主角見面，相信這樣一個旅行團一定會大爆滿的！

看完了愛吃蘋果的泠的意見，麗子才警覺到最近太迷戀豐川悅司，腦袋裡一直只有他的笑容，都忘了要仔細整理清楚「跟」劇的來龍去脈，所以各位接招吧！我的問題就是「小小年紀的廣子怎麼可能打動晃次的心？」

163

小光曾說，晃次喜歡的是有「女孩味道」的女生，不過百分之百肯定的是廣子絕對不是只是因為年紀小就打入晃次的心中，我想，晃次的「同情心」佔了很重要的因素吧！

看到一個小女生，這麼努力的學手語、受盡各種折磨，自己又對他若即若離，雙魚座的多情晃次想必會忍不住心疼她，明知前方充滿荊棘，晃次還是帶著廣子跳了進去。

啊！兩人想必都是「痛並快樂著」的寫照吧！

想旅行的黑鳥麗子

親愛的麗子：

我前幾天看本木雅弘等人主演的「新聞龍虎榜」時，赫然看到宮澤理惠喔！她在裡面居然是個送披薩的小妹，才出現幾秒鐘就消失了！但讓我好像有挖到寶的感覺，所以趕快告訴妳。

眼力很好的小奈美

164

小奈美：

嘿嘿！我也看到了，好好笑喔！而且她的表情好好玩，好像也在對觀眾說，「有沒有看到，是我在送披薩喔！」

我跟我朋友說這件事時，她說她也曾經在「情人老師」裡看到稻垣吾郎當美腿小姐的頒獎人呢！也是兩秒鐘就消失了的角色，真好玩。

這種感覺好像是在「花花公子」封面上找小兔頭的感覺，知道有這回事的人覺得很有趣，沒看到的人完全不知道我們在講什麼。對吧！

找尋高手黑鳥麗子

黑鳥麗子姊姊：

自從新聞播出二次大戰時，台灣婦女被日軍強徵為慰安婦的血淚控訴，以及日本與我國爭奪那沒魚、連蝦也抓不到的釣魚台事件之後，身為中國人的我竟然無法對日本產生一絲絲的恨意，這都是因為豐川悅司的魅力所致，所以日本當局可以考慮讓他來台做「親善大使」了！

好劇不寂寞，我看到這麼多劇迷都對「跟我說愛我」提出各式意見，所以，大家要不要比照紅樓夢的「紅學」，也成立一個『跟』學研究社」呢？

颱「風」天「穿」著夾腳拖鞋騎「越」野車到7-11買壽「司」的撒哭拉妹妹

撒妹妹：

本來我也覺得日劇讓我對日本懷有相當友好的印象，不過最近隨著「跟我說愛我」的熱潮漸漸退燒，「釣魚台」事件越演越烈，我好像對日本又有點怒火中燒的感覺了，喔！這裡不是言論廣場，所以還是看看電視吧！

知道釣魚台有多重要的黑鳥麗子

親愛的黑鳥麗子：

我一直很討厭配音的東西，不管它是英日法美影集連續劇，為什麼不能原音播出呢？聽不懂可以看字幕嘛！

不過有些電視台都自以為體貼的把戲劇全都配音，但某些原音播出的電視台卻都播些老舊的劇，唉！真是「魚與熊掌，不能得兼」啊！

想聽日文的白鳥明子

明子：

唉！雙語設備普及的今天，其實配音的問題應該不是問題了吧！真是無奈啊！無力啊！

不過我接到一封來信，據說某台已經進行意見調查，看看是否要採用原音播出，聽起來好像是個好消息喔！

有點興奮的黑鳥麗子

親愛的麗子小姐：

看多了日劇之後，最近老覺得自己好像「很日本人」，因為我除了自修學了一點日文之外，說話時總會不時的點頭示意，要不就歪頭想事情，自己也覺得自己的笑容像莉香一樣有陽光燦爛的感覺，連人生

觀都像廣子一樣天真有朝氣，講話也動不動就「SO GA」、「阿里阿多」的，會不會太走火入魔了？

不過我也發現「吾道不孤」，因為日語已經是校園內最熱門的科目，連BBS上的日劇話題都燙到發燒，畢竟日劇打的是俊男美女牌和童話故事真人版嘛！有誰可以抗拒呢！

黑鳥麗子親衛隊隊長向日葵

親愛的向日葵：

我想你的症狀應該還算中等吧！可以一邊看日劇、一邊無師自通日語，真是不錯。

不過我也想了半天，發現好像沒有什麼「日劇動作」會讓我驚訝的，大不了穿穿水手服、在公園跑來跑去、或者整天玩傳真機學手語、在別人幫自己倒酒時固執的要把杯子端起來、今生只用紅雨傘、或者是頂著江口洋介頭、中山美穗頭、穿著山口智子或是鈴木保奈美的衣服，其實都還挺有趣的，不是嗎？

168

可是後來我發現自己犯了一個大錯，就是戲劇還是戲劇，偶像劇也還是劇，所以日本人基本上不會比照偶像劇中的人物過生活，真實的晃次也不會穿著拖鞋滿街跑的！想到自己到日本也不能找到親愛的晃次先生，我的心也像沒經過麻醉就剖開了！

如果你身上已經出現了更怪異的「日劇動作」，拜託拜託趕快告訴我，想必會很有趣的！

也愛點頭的黑鳥麗子

親愛的麗子小姐……

兩年前看過的「隔世情未了」至今仍是我印象最深刻、感受最強烈的劇集。記得看到最後結局時，向來不曾因電視劇而流淚的我竟然哭了，還整整難過了兩個禮拜。

我覺得編劇真是太狠心，害我到現在還不太敢看這齣盪氣迴腸、緊扣心弦的片子，深怕再一次跌入萬劫不復的感情深淵。

以前，我還對我的理性深深自豪，沒想到居然被劇中的超級大帥哥

169

吉田榮作與柔情萬種的石田百合子給打敗了，只能說他們的演技太好，讓我的「感性」首度超出「理性」，所以特別在這裡推薦這齣戲給大家。

小伶伶

黑鳥麗子妳好：

我是高二學生、目前就讀女校、我一直暗戀一位國中同學，而且他長得很像「東京仙履奇緣」中的唐澤壽明。

當我看完「東」劇之後，一整個下午人都在癡迷的狀態下，我試了許多轉移注意力的方法都沒用，只覺得心中好難過，彷彿掉進了痛苦的萬丈深淵。因為唐澤和我的國中同學真是太像了，光看畢業照都會以為他們兩人是同一個人，可是我知道自己不是因劇情而痛苦，因為我並不覺得他們（包括唐澤壽明）的演技精湛，只是莫名其妙的被牽絆住。

現在的我不敢看電視、聽廣播，因為這些事情都會提醒我，「該想起唐澤壽明了！」

甚至，連逛街對我來說也很痛苦，因為萬一不幸碰到下雨天，滿街的紅雨傘只會讓我更痛苦。

我很害怕這種感覺，任何事情都會讓我想起我的他、和像他的唐澤壽明，我該怎麼辦？

桃園芃芃

小伶伶、芃芃：

我覺得看偶像劇很有趣，因為不同的人即使看同一齣劇，都會有各式各樣的想法與匪夷所思的感動程度，從中推敲某人的性格就成了很好玩的一件事。

像小伶伶也許有生死相許的異性朋友，所以在石田百合子與吉田榮作的生死闊契的愛情中獲得感動，因為在「隔世情未了」中吉田榮作得了絕症，馬上就會離開人間，但石田依然願意開開心心的嫁給他，陪他走完最後的路程，讓他死的時候也有人伴在身邊。

劇情雖老套，但我也是電視機前哭得慘兮兮的一分子，因為我覺得

這樣的愛情才是真正的愛情，好感動喔！

不過對於芃芃我就完全沒輒了！本來我想推薦唐澤壽明的其他劇集讓悲傷的、難過的、無法面對正常生活的芃芃參考參考，像「別在星期天」裡的唐澤壽明就是個很好笑的業務員，但不知道這招是不是能夠平復芃芃心中的傷痛。

我想，芃芃妳要不要另外交個男朋友，應該就不會這麼難過了吧！不然，要不要介紹妳的同學給演藝界，因為長得像唐澤壽明的小男生應該很有前途喔！

希望妳看到回信時，心情已經有了起色！

希望世界大同的黑鳥麗子

麗子姐：

我相當推崇「無家的小孩」裡面相澤玲（安達祐實）的獨立性格，她在第一話中因為媽媽生病，而遭受到一連串的磨難，而第二話裡遇到了可以幫助她的晴海（堂本光一），不過晴海還是跟別人結婚，又讓小玲孤單一人獨自奮鬥。

我覺得小玲是很堅強的女生，從頭到尾都很勇敢的面對一切困難，所以我相當喜歡這個角色，也喜歡祐實與光一。

不過這樣喜歡她也有後遺症的，像我在家裡就常常坐在地上，對著媽咪大喊：「同情我就給我錢！同情我就給我錢！」我知道這種行為很白癡，可是我已經深深的融入劇中了！

所以，各位頻道的老闆，可以重播「無家的小孩」嗎？最好重播第二話，這樣才有光一的戲，拜託拜託！

死忠的光一、祐實影迷上

可愛的影迷：

我想你的媽咪可能也會跟你一起看偶像劇吧！不然可能會被你嚇死！

我很好奇的另一點是，你家有沒有養那隻大狼狗？你在脖子上有沒有掛個小玲小錢包？還有還有，你像小玲一樣愛穿吊帶褲嗎？

認真的黑鳥麗子

親愛的黑鳥麗子：

上次「箱子」提到了「高校教師」的音樂，我也身有同感，不過讓我「來電」的是「戀人啊！」劇中，由席琳狄翁唱的「TO LOVE YOU MORE」，每次一聽到都會有一種渾身洋溢在幸福裡的感覺，彷彿我也回到了愛永和航平在新房子再度碰面的感覺，陽光暖暖的，心情好好的，不知道後來會有這麼多磨難，是一種單純、守信、又隱密的幸福。

我覺得「TO LOVE YOU MORE」跟「戀人啊」的搭配無比和諧，讓我不僅喜歡這齣戲，也深深的愛上這首歌，最棒的是歌詞與劇情也有相互應和的地方，看得出來日本人不是隨便挑一首英文歌做「洋化運動」的。

不過後來我看到另外一齣戲「愛神的抉擇」，同樣也是用英文歌當片尾曲，這次是用「吉他之神」艾瑞克萊普頓的「WONDERFUL TONIGHT」，感覺亂詭異的，因為劇中主人翁是屬於「中年人後期」的中村雅俊與中島子，只有愛慕中村雅俊的田中美佐子還算好看，在這樣的搭

配之下配上這首西洋歌曲，還真有點怪怪的，感覺應該配個「演歌」比較適合戲的基調。

不過說來說去呢！還是我們台灣的片尾曲最「掛」，只要是打歌期間的歌都有理由上片尾，真是破壞了整齣戲的意境。

愛音樂也愛戲的怕肥

親愛的怕肥：

你是帕妃迷嗎？千萬別學由美打人喔！

看日劇看到現在，相信大家只要聽到相關的歌曲，心中自然會浮現看戲當時的感動，而且還會有種「暖流流過心中」的舒暢，很有意思的。

像我覺得沮喪的時候，總會從一堆錄音帶裡翻出「美夢成真」的專輯，找到「跟我說愛我」來治療心中的低潮，只要出現開頭手風琴的幾個音符，我就覺得已經獲得救贖了，馬上又成了一尾活龍，好好用喔！

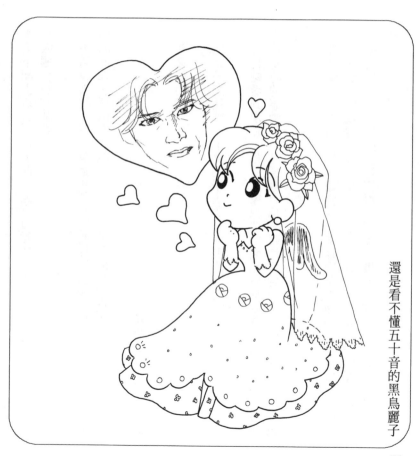

還是看不懂五十音的黑鳥麗子

想了解廚師、律師、設計師、建築師、醫師、舞台劇演員、老師、大飯店員工、廣播人、廣告人的工作內容嗎？想知道酒、玩具、雲霄飛車、繽紛的氣球廣告是怎麼做出來的嗎？看日劇就知道了！

日劇中的主人翁通常都會有很具體、很正常的職業，觀眾也就可以隨著鏡頭認識這個行業的工作情形，為了保

看日劇增長知識

親愛的黑鳥麗子妳好：

我最近看了一部日劇「妙齡女將」，很想和人分享心中的感動。

「妙齡女將」整齣劇是在一家溫泉旅館所拍攝的，女主角高中生五月（高橋由美子）是一位由大老闆娘親自帶來旅館的工作人員、而且一出現就要在旅館中擔任未來老闆接班人的職位，所以引起大老闆娘的媳婦、媳婦的女兒美帆與諸位服務生大力的反彈。而五月所面臨的挑戰就是如何從被眾人排斥的情況中扭轉情勢，成為一個真正適合領導眾人的旅館女老闆。

在這部以女性為主的電視劇，男主角亮介（西村和彥）的戲份其實也只算個男配角，不過他的角色變化最大，他從原本一心想逼走五月、好讓自己姊姊（那個被五月搶走接班人職務的媳婦）當上大老闆娘的陰險小人，逐漸被五月的善良與真摯所感動，進而愛上了五月，因此被他的姊姊視為叛徒。

不過當他們兩人若有似無的感情被眾人知悉時，大家都誤解了他們的情感、還造成許多困擾，這時善良的五月還一直向亮介道歉，然而亮介堅定的對她說：「別擔心！交給我來解決！我會解決的！」

持新鮮感，編劇挖空心思找到各式各樣好玩的行業，像「十六歲新娘」介紹日本傳統旅館的女老闆工作內容，「何時說愛我」介紹玩具公司開發新玩具的過程，「全為了你」介紹雲霄飛車的設計過程，「協奏曲」中的蓋房子理念都讓我看得目不暇給。

　如果你覺得自己知識不足、常識又不夠豐富，建議你趕快開始看日劇，因為其中會有許多新知

微風吹：

哇！我想任何女性在這種四面楚歌的環境中，若遇到這樣一位男人，給她「有肩膀可以依靠」的感覺，不管這個肩膀牢不牢靠，這種「天塌下來有他頂著」的喜悅想必是很甜蜜的。

雖然我知道這種有擔當的男人並不存在於現今的功利社會中，但他確實給了我一個做夢的好題材，不過這可真是個難以實現的夢。

微風吹

微風吹：

咦？我們看的「妙齡女將」是同一齣戲嗎？因為我完全沒有感覺到亮介的「肩膀」，不過我想就算是由江口洋介來演這樣一個角色，也是完全感覺不到他的存在，因為我實在太喜歡演五月的高橋由美子啦！完全顧不得其他人啦！

我覺得五月穿上和服的樣子真是太太太可愛了，加上那個「洗洗臉、清爽」的洗面乳廣告雙面夾攻，我發現連她在廣告中不慎露出的「○型腿」都可愛極了！而且她那種「我是正義的化身」式的講話方式實在很有趣，我想，她若是生了小孩，要勸小孩早餐喝牛奶時八成會

，像目前網際網路就大量出現在劇情中，其他像劇中找到「KNOW-HOW」，不過呢！這些解答不一定適合你，只能說僅供參考囉！該怎麼煮出好吃的菜、該如何穿衣服、如何賺錢、如何處理感情問題等，大小人生問題都可以在

這樣說，「孩子！妳一定要喝牛奶！妳要想想看乳牛分泌牛乳有多麼辛苦，所以，妳怎麼可以這麼輕易的就說不喝呢！」而且邊說話要邊點頭，聲勢十足。

我在看這齣劇時一直想畫出「久松」這家溫泉旅館的平面圖，不過想了半天，還是搞不懂庭園是怎麼安排的，因為五月傷心時不是衝到門口，在掛有「久松」字樣燈籠下方蹲著哭，就是衝到院子裡（後院吧！）對著竹門、蹲在綠綠的草地上哭，實在搞不清楚這家旅館的平面圖該怎麼畫。哪位有心得的觀眾畫下來給大家解惑一下嘛！

雖然現在「妙齡女將」已經播完了，但我想若有機會，考生們也很適合看這齣戲，因為可以從中學習五月是如何面對挫折與失敗，尤其是如何在艱困的環境中保持向上的心。畢竟人生路途上一定會遇到各式各樣立場不同的對手，所以十八歲的五月想必有很高的「EQ」，才能將自己的情緒隨時保持在適當的指標，相當的成熟，真是個令人讚不絕口的小女生。

親愛的黑鳥麗子：…

剛當上五月迷的黑鳥麗子

欣賞日本劇有三年的時間了，我覺得日劇與港劇不同的地方在於它的純、夢幻、又有點不食人間煙火，跟港劇的黑暗現實一比較，就顯得十分討喜。

我一直不太喜歡「以愛情為主線」的戲，所以大家都很喜歡的「跟我說愛我」對我來說吸引力不大，相反的，我還比較喜歡同一時期播出的「夏子的酒」喔！

「夏子的酒」以「夢想」為主線，和久井映見飾演的夏子一心想為已經過世的哥哥釀出「日本第一」的好酒，她自己一個人種田、耕作，終於得到珍貴的米，再感動村民一起幫她種稻，在自家的釀酒場中經過一次次的實驗，終於釀出「味道像夏子」的酒，整個過程相當感人。

我喜歡這齣戲的另一個原因是因為這齣戲也是和久井映見與萩原聖人的定情作，感覺更不同！

看完「夏子的酒」之後，我不禁對自己說：「要和夏子一樣，加油了！」

親愛的Yume：

　我也好喜歡「夏子的酒」，因為愛喝清酒的我從來不知道酒該怎麼釀造，看完這部鉅細靡遺的「造酒指南」之後，我一直好想像片尾的和久井映見一樣，坐在櫻花樹旁的雲梯上品酒，想必相當驚險刺激！

超級愛坐雲霄飛車的麗子　上

高雄　Yume

親愛的黑鳥麗子：

　「夏日求婚」好浪漫，我發現其中出現了一種浪漫的好行業，就是由溫翠蘋當老闆的氣球店，不過請記住他們販賣的是「歡樂與夢想」，可不是單純的氣球喔！

　看到小惠幫祐介設計的熱帶魚造型氣球之後，黑鳥麗子真的感受到其中傳達的愛意，如果我是祐介，一定會感動得雞皮疙瘩都起來了！

　其實我從小就很喜歡、也一直想要拎著氣球走在街上，什麼都不做

，感覺就很棒了，只不過自己家裡沒有氫氣，用嘴巴吹大的氣球根本飛不起來，好遺憾！

看日劇就像拎著粉紅色大氣球般快樂的球小姐

親愛的球小姐：

現在我發現氣球經常出現在各式各樣的歡樂場合，看來台灣應該也有專門從事「歡樂和夢想」這行的幸運兒，好想轉行去賣氣球喔！能帶給大家歡樂是件好事。

嗯！我還是忍不住想提起溫雪梨，就是賣氣球的老闆啦！她的角色其實有點像上岡龍太郎節目裡的女主持人，只要說「請按鈕！」就好了，角色完全沒有深度，不過也難為她了，畢竟在日本影劇圈闖蕩不是那麼容易的事情。

親愛的麗子：

想拎著氣球飛的黑鳥麗子

我一直覺得日劇的取材相當多元化，有九點半檔的中年男女之愛、也有肥皂劇、古裝的大河劇等，不過最受國內觀眾喜愛的還是描寫二十多歲年輕人在工作、生活或是愛情的偶像劇了。

我曾經相當喜愛「富士電視台三部曲」之一的「愛情白皮書」，對劇中五位好友的感情發出深深的共鳴，這個暑假又看到了另一部富士電視台三部曲「在燦爛的季節裡」，心中的激盪更是久久不能散去，或許因為自己也是醫學院的學生吧！我覺得劇中的五個主角真的反映出醫科學生的多樣性。

在我的同學中就有人就像澤田天賦優異、但卻是生活上的白癡；也有人如明美的聰穎靈慧、但傲氣凌人；也有人像通口小時是神童，但長大卻學習得備感艱辛；當然也有人像水橋曾經在別的領域中就業，再投身到艱苦的習醫生涯中。而我覺得自己最像石田光飾演的藤谷，別誤會，我可不是說自己像她一樣美，而是我像她一樣愛管閒事，自己的的成績也像她一樣總是低空略過，岌岌可危。

劇中我最欣賞的一個角色是不苟言笑的實習生教官高槻老師，雖然他冷峻嚴肅，但總能針對每個學生的個性因材施教，我最希望能夠遇到這種好老師了！

此外，劇中也貼切的反映出醫護人員週遭的真實狀況，像醫學院學生對成績的重視、AIDS對醫護人員的威脅、在這種高壓下學生不得不開始使用安非他命，這些都與我們醫科學生日常關心的話題相當貼近，所以我想向醫科的CLERKS和INTERNS推薦這齣戲，其中高槻醫師、林田醫師所講的話，有許多都值得我們這些實習生深思的。

不過，我倒是有個小小的疑問，爲什麼文京醫科大學的實習生可以找出這樣一組長相、氣質都這麼整齊的小組來？每次鏡頭帶到他們時，真是讓人覺得賞心悅目！而我們系上就算努力找出五個長得最帥、最漂亮的「代表」，也是遜色不少！這點實在太不寫實了！

未來的綾子醫生…

你「元氣」嗎？

最近每次想跟別人打招呼時，總想起「情書」裡中山美穗喊的「元氣…」，也想跟著大聲對大家問好，不過用中文問起來還真有點不倫不類！

有一個喜歡澤田妹妹的水野綾子上

原來醫科學生的生活還真像「在燦爛的季節裡」的劇情啊！這倒是相當出乎我的意料之外，我總以爲你們每天都在「解剖」某些東西，原來也有人像綾子一樣會管閒事，真可愛！

在富士電視台的青春三部曲「愛情白皮書」、「青春無悔」與「在燦爛的季節裡」中，我總會發現自己又罹患了「人多憂鬱症」，看到這麼多主角就開始擔心又會認錯人，看得我壓力頗重。

不過「在燦爛的季節裡」倒是讓麗子有耳目一新的感覺，因爲這幾個主角都生活相當充實，不是整天談情說愛、無所事事，難得看到一個愛情味道這麼「淡」的偶像劇，是個轉變喔！

黑鳥麗子：

從小就敬畏醫生的黑鳥麗子上

在看了那麼多愛情文藝連續劇之後，如果妳要談戀愛，要去哪裡才好呢？

我的意思是，有沒有哪些地方特別容易碰到俊男美女，又能營造出

感人肺腑的場景，更重要的是能讓人不由自主就講出讓人一輩子都不能忘記的誓言？

請妳一定要回答我，因為這關乎大家的終身幸福。

小泉又三郎

小泉又三郎：

如果你沒趕上瓊瑤的三廳式電影的時代，不知道跟林青霞談戀愛當然要在客廳、咖啡廳、餐廳這三個地方進行，恭喜你仍能趕上「今生無緣」的「二房」偶像劇，因為這齣戲裡男女主角不是在「病房」、就是在「廚房」裡，你儂我儂、相親相愛起來了。

可是「今生無緣」的男女主角還沒「扯」到真在這兩個地方動手動腳開始親熱，而是在廚房做舉世無雙的咖啡大理石蛋糕，在病房對抗病魔的入侵。

可是想想也有道理，因為在廚房裡、不論是誰都很容易被食物的芳香打動，而且不管掌廚的人是男是女，都很容易營造出「家」的溫暖

感覺，比起餐廳的商業氣息真是好上千百倍。

病房更是一個滋生愛苗的好地方，有好多偶像劇都情不自禁的讓男女主角到病房裡接受「愛的治療」，誰在病痛中能夠抵抗溫暖的關懷呢？

除了「二房」之外，黑鳥麗子特別問了諸位親朋好友還有哪些奇怪的談戀愛地點，其中最奇怪的就是淺野溫子的「總有一天等到你」，因為她在「葬儀社」裡談戀愛。

不是因為可愛的溫子有怪癖，而是她那短命的丈夫就是葬儀社老闆。她在一次友人的葬禮上與老闆認識，後來緣份一到就結為夫妻了，只不過下一個上靈堂接受大家祭祀的就是她那相貌堂堂的老公，所以後來她又跟亡夫的弟弟發生戀情……嗯！劇情好像很複雜，但也十分好笑。

此外，還有人在「工地」求婚的，女主角也是淺野溫子，劇名是天底下最好看之「一○一次求婚」，淺野溫子在地上拿起一個螺絲帽權充戒指，男主角就是那醜得可愛的武田鐵矢。

而「飛越比佛利」也有人在工地談戀愛，就是唐娜認識了一個在校園裡做工程的「肌肉大哥」，也因此展開一段不計身分財產與社會地位的戀情。

對了，為什麼「飛越比佛利」談戀愛的地方跟日本偶像劇差那麼多呢？「飛」的場景不外是學校與家裡，再來就是「桃子核」小店或是美女如雲的海灘，難怪從沒人跑到什麼病房裡換換情調。

最後，也是最重要的談戀愛地點就是「電車」，因為台北市、也是全國第一條捷運已經開始營運，所以請大家多多搭乘捷運，高雄的朋友也別忘了北上搭搭看，因為這也是日本偶像劇的最愛地點。

我記得有一齣偶像劇叫做「初戀電車」，男女主角就是在電車上墜入情網，而且因為兩個人都有固定的搭車地點與時間，所以每天都可以精心規劃相遇時的「腳本」，漸漸的就由陌生人變成情人了。

所以，捷運公司你們可要多努力，好好的向前跑，因為很多人的幸福就寄託在你們的身上了。

還沒坐過木柵線的黑鳥麗子

親愛的黑鳥麗子…

你有看「全為了你」嗎？看到中山美穗溫柔的模樣，我的心就覺得好溫暖，她那剪短頭髮的新形象跟我的女朋友越來越像，看樣子，我的婚姻生活與未來的小孩應該會很幸福吧！所以每次我都邊看戲邊笑，越來越像白癡了！

笑得口水直流的江口羊羹

親愛的羊羹！

你好奇怪！

我喜歡這齣劇劇除了劇情很吸引人之外，還有另外一個原因，就是裡面有「雲霄飛車」。因為阿徹的職業是設計玩具，同時也以建造純白的雲霄飛車為願望，所以我們就可以跟著阿徹的腳步，看到遊樂園裡雲霄飛車的製造過程，臨場感十足，對身為雲霄飛車迷的我而言，看「全為了你」真是相當享受的美好時光。

此外，在「說謊的婚姻」裡南果步的職業也相當好玩，因為她是「

手模特兒」，專門演出廣告裡的纖纖玉指，我還記得看到這齣劇時只有一個想法，就是她的職業真是「酷斃了」！每天看南果步沒事就戴著白手套保養「吃飯的傢伙」，真是羨慕啊！因為沒有幾個人能有那種「五星級」的玉手，所以連帶的也讓我喜歡這齣有俊男吉田榮作的偶像劇。

但鈴木杏樹在戲裡真討厭！因為她是吉田榮作的未婚妻，吉田榮作買房子就是為了要跟她結婚，可是被仲介商騙了，不得不與同是受害者的南果步同住一屋，演出了許多好笑的謊話。

看到大家的職業都這麼特殊，看樣子好強的黑鳥麗子該致力於開發一個更炫的職業，這樣，就可以大聲的說話啦！

現在只敢小聲說話的黑鳥麗子

亂倫與不倫

談起亂倫，日劇裡面有父女亂倫、師生亂倫、兄妹亂倫、姐弟亂倫、繼父與繼女亂倫，真可說是種類繁多，說起來真的「不倫」更是琳琅滿目，而且編劇厭倦一對夫妻分別外遇的問題，開展出兩對夫妻互換的新劇碼，像「兩心兩意」、「戀人啊」都是例子。

在這些亂倫與不倫的聳動劇情中，通常編劇都

親愛的麗子小姐：

我最近看到一部日劇，讓我有種想吐的感覺，那就是「理想的戀人」。

劇中稻垣吾郎飾演的哥哥和高橋由美子飾演的妹妹「相愛」，雖然他們不是親兄妹，可是每次只要聽到配音說「我的初戀情人是哥哥！」或是「你根本就是把你妹妹當成一個女人來愛！」我就好想吐血，雖然高橋由里美很可愛，但是這種亂倫的劇情讓人不敢領教。

但同樣是畸戀，我就很喜歡愛上老師的「高校教師」，因為愛上老師是有可能的，但愛上自己的兄弟姐妹，就有點恐怖了！

尤其每次我看到他們倆個住在一起，哥哥又早就知道自己的妹妹並沒有血緣關係，真是不敢想像哥哥腦子裡面正在動什麼念頭，好可怕喔！

小A你好⋯

台北　小A

192

會重重拿起、輕輕放下，並不一定會讓劇中人真的亂倫，像兄妹相戀的通常最後都會發現其中一人其實不是親生子，藉此規避近親相姦的事實，不過也有像「禁果」硬是讓姐弟生下了小孩的例子。

如果不想讓自己多添煩惱，建議你少看「高校教師」、「人間失格」、「無家的小孩」這種怪怪劇，也就是少看野島伸司編劇的作

兄妹亂倫好像真的很可怕，不過日劇裡面的「兄妹之戀」好像都發生在沒有血緣關係的兄妹身上，不然不就成了漫畫經典「尼羅河女兒」裡，為了維護血統純正而習慣兄弟姊妹結婚的古埃及人了！

不過青菜蘿蔔各有所好，既然這對兄妹倆人沒有血緣關係，發生在兩人之間的戀情好像也無不可，所以「一個屋簷下」的妹妹酒井法子愛哥哥江口洋介，「禁果」也有姐弟相戀，「遲來的春天」裡，哥哥也愛上妹妹，所以我們可以清楚的看到這種愛情還挺時髦的呢！不過，他們的共同結局就是「沒有結局」。

我想，可能日本人也擔不起輿論與道德的壓力吧！所以不是「郎有心妹無意」（「遲來的春天」），就是結局一團模糊，請觀眾自行想像（「一個屋簷下」、「理想的戀人」），以免衛道人士又仗義執言，搞得電視台雞飛狗跳。

親愛的黑鳥麗子：

　　　　　喜歡故事有結局的黑鳥麗子

最近看了衛視中文台的「兩心兩意」，忽然發現這個故事與我自己

品就對了！

的狀況極爲相似，我也陷在婚姻中，進退兩難，每次看這齣劇，都覺得其中的對白像一道烙印一樣，深有所感。

我覺得亞樹與阿黎之間的感情的確是愛情的最高點，兩人相愛，但不一定要長相廝守，這對相信愛情就是相愛的人共同生活的品川老師來說的確是一大打擊，對亞樹的先生北川、阿黎的太太美佳來說也都是相當強烈的震撼，發現自己的枕邊人竟然有了這種愛情，自己卻一場空，感覺一定相當難受。

這也讓我想到另一部電影「麥迪遜之橋」，同樣是一位平凡的家庭主婦，她面對自己的感情做出了不平凡的選擇，也讓這段愛情因而不朽。

我覺得婚姻也就是這麼一回事，當愛情逐漸散去，在一起或是分開其實都只是爲了維繫「家庭」，但是「家庭」與「自己」到底哪一個比較重要呢？不像亞樹與阿黎，我的選擇是「家庭」。

有所感的人：

　　　　　　　　　　有所感的人

我略略改動了你的來信，希望你不介意。看完了「兩心兩意」，我也想起了「麥迪遜之橋」，也跟朋友討論過「如果……，那結果會…」，像是如果北村沒有打亞樹一巴掌，亞樹是不是現在還在北之丘當個好太太？或是如果梅麗史翠普的老公也打了她一巴掌，梅麗史翠普是不是也會在大雨中推開車門，投向克林伊斯威特的懷裡？

當然，促成這段感情的並不是北村知道亞樹愛著阿黎這項事實的反應，這段感情早在亞樹、阿黎相見那一刻就決定了，面對「一見鍾情」，旁人還能說些什麼呢？

亞樹的選擇也很為難，一方面是整顆心吶喊著愛他愛他的阿黎，一方面是孩子的爸爸、自己二十二歲就嫁給他的老公，雖然他與女職員發生了關係，面對這種兩難，我想，北村的巴掌反而讓她容易下決定。

其實我看這齣戲時，我反覆思索的題目其實是「這齣戲與九點半檔的單元劇有什麼不同？」因為同樣是雙生雙旦演出外遇的故事，與九點半的劇情真的很相似，但我覺得其中劇情的安排是讓這齣戲有「清新」感覺的重要因素。

像品川老師這樣一個現實生活中不可能出現的角色，在劇中扮演起「愛情聖誕老人」的角色，專門幫亞樹、阿黎敲邊鼓，還幫忙照顧兩人的小孩，好讓這段婚外情慢慢發展，理由是因為她在這兩人身上看到了「真愛」，匪夷所思吧？

後來在「夏日求婚」中，野際陽子又當起類似的角色，這次她又親自「下手」，暗中協助女兒小惠（坂井真紀）與保阪尙輝的戀情，不過這次她不僅用眼睛觀察，還在女兒與朋友聊天時出動了「竊聽器」，又設計了許多「請君入甕」的約會，參與度相當高。

所以啦！有這樣「搧風高手型」的媽媽在，小惠的愛情難怪會平地起波浪，動不動就高唱失戀歌了。

希望早日見到品川老師的黑鳥麗子

親愛的黑鳥麗子：

最近看了一齣顛覆傳統的日劇「人間失格」，看完後心中激盪不已，除了感受到日劇擁有寬廣的創作空間之外，也爲片中所描述的校園暴力、體罰等問題而倍覺無力。

「人間失格」一開始只讓我覺得劇情十分聳動，越看卻越覺得真實。加勢大周飾演一個行為異常的老師，藉由他所擅長的攝影，進行一連串的報復事件，而報復的原因竟是他對一位同學心存愛慕。

自始至終，加勢大周都沒有親手犯案，但卻藉著一張張的照片、一些謊言與一些虛偽的表態，操縱著愛惡作劇的學生、善良得近乎愚蠢的級任老師、嚴厲保守的老師、推諉過失的校方等，主導著一齣悲劇的發生。

而在整個怪異的學校中，「較正常」的好孩子阿誠卻在各種恐怖的陰影下投訴無門，可悲的是，在他被逼自殺時，竟然真相均被蒙蔽。為何學校的環境會容不下他？為何家庭、學校，乃至於整個社會無法培養這一群如「狼群」般的孩子正確的價值觀？

深感人間失格的小齊

黑鳥麗子姐：

看完「人間失格」之後，心中有很深的感觸，因為我在國小五年級時也受到類似的排擠事件，上學成了一場惡夢，升旗、上課、打掃時

197

親愛的小齊與同路人：

看過「告別二十九歲」，再看到「人間失格」，不知道這些「失格」的小孩到了二十九歲時，是不是還記得自己曾有個同學跳樓自殺？

同樣是以學校生活爲基礎，「告別二十九歲」給我們的是一個「青青校樹」式的舊夢，大家有個埋在地下的「時光盒」，可以留住共通的記憶，約好五十年之後再把時光盒挖出來，看看自己小朋友時代的

不過，「人間失格」又讓我想起那段灰色的記憶，希望大家看完戲之後，可以對轉學生寬容些，如果不能接納，至少請別欺負他們。

曾是轉學生的同路人

所以當別人提起國小的日子多麼值得懷念，我卻只希望趕快忘掉那段可怕的記憶，幸好有家庭當我的後盾，不然我一定無法撐過這段日子。

總有一群人嘲弄欺負我，所以每天只想趕快放學，日子一天挨過一天，直到畢業。

198

想法，好有趣的一件事！我們開始後悔當年念小學時為什麼沒有這麼好玩的點子？

但在「人間失格」裡，每個人的人格都是扭曲的，我們開始慶幸，幸好自己沒有經過這些可怕的事，不用從樓上跳下來。

但我也想起自己曾經嫌惡過的同學，不知道那些同學現在過的好不好？會不會心中有創傷？好多事情都是已經無法挽回的，我想我也會像「同路人」的想法，希望未來會更好吧！

沈重的麗子

親愛的黑鳥麗子⋯

最近在緯來日本台看到「同窗會」，因為錯過了前三集，所以特別找了錄影帶來看，才發現有不少「精采」的畫面被剪掉了，不過我還是對電視台敢在黃金時段安排這樣以同性戀為主題的戲劇節目感到敬佩。

「同窗會」中有不少同性戀的情節，自然會引起不少爭議，不過我

覺得大家不妨把焦點移開，其實劇中演員個個都很出色，像飾演「七月」的齊藤由貴與飾演「風馬」的西村和彥都很出色，讓我不禁又開始猜想，到底是他們的演技好，還是這齣戲真的引發出他們內心世界的相同心境了？

看完這齣戲之後，我覺得「七月」這個角色才是全劇的主題，她知道自己丈夫是個同性戀之後，也知道自己不可能與他有實際的婚姻生活，她非但沒有斷然分手，反而大方接受，甚至主動安排製造老公與心儀對象的機會，像她在阿嵐死了之後主動向酷似阿嵐的挖路工人搭訕，這種女人幾乎是不可能存在的！

我覺得劇中對七月心情轉折交代的不很清楚，我不知道她在發現風馬是同性戀之後，為什麼還會留在他身旁，根據我的推論應該是她想提供風馬所需要的安全感，而這種被需要感也讓她覺得被愛，所以她願意留在自己深愛的風馬身旁，也願意讓第三、第四個男人擠在夫妻倆的雙人床上。

我願意相信編劇一再傳達的意念：「愛的是誰並不重要，重要的是你如何去愛！」不過，在「付出愛」與「被愛」不對等的情況下，為了仍能待在愛人身邊而必須接受這種宿命的安排，不也是現實生活中

經常出現的狀況嗎？

盼望大家都能找到真愛的小P

親愛的小P：

我的朋友史丹利看完「同窗會」之後，他一臉疑惑的對我說：「這齣戲跟衛視中文台以前播的是同一齣嗎？」因為他發現過去剪掉的鏡頭更多，所以感覺上亂像看兩齣不同的戲，除了演員長得一樣！

相信你也跟我一樣，看到這樣的劇情感覺很誇張，七月發現自己的老公風馬是同性戀不稀奇，風馬多年來愛著自己的同學阿中也不稀奇，稀奇的是阿中竟然與風馬也發生關係，而且阿中女友的弟弟阿嵐居然也愛上風馬、卻又陰錯陽差的與七月發生過關係，還讓七月懷孕了！

光是想說明這些人錯綜複雜的關係，就要花上十分鐘，所以建議大家有興趣還是看看戲吧！要解釋清楚還真累人呢！

我覺得這齣戲想用歷史、心理角度描述同性戀，所以加入了許多非

201

現實的畫面，像風馬與阿嵐、風馬與阿中穿上古裝的鏡頭就是編導創意的展現，不過呢！這種仰望四十五度角的「寫意」的畫面實在是太好笑，讓我一看到就跌倒在地上，對不起，好像有點失控了！

七月與阿嵐對風馬來說都是愛他的人，不過風馬真正喜歡的是阿中，大家其實在愛情的天平上都沒有找到平衡，不過我也發現其實就像七月追求的是一份「愛人」的滿足，她覺得自己愛著風馬，就算風馬愛著別人也無妨，只要讓她知道對方是誰，她就可以接受。誰說這樣的愛是殘缺不全的呢？黑鳥麗子在這裡給予七月無限的敬意。

敬禮中的黑鳥麗子

親愛的麗子：

你對日劇題材中關於「有違常倫」劇有何觀點？你看戲的角度會有所改變嗎？對我來說，這種亂倫戲雖然挑戰性十足，但實在讓人不敢恭維！

日劇中曾出現姐弟戀「禁果」，起先因為有個大明星出事，所以有心人士請了面貌酷似明星的女主角當起替身，也隨著帶出了女主角與

弟弟間的曖昧情事。讓我最不能接受的就是後來竟然還出現了這兩姐弟生的小孩！簡直嚇死人。

我覺得最近衛視中文台播映的「無悔的愛」要比「禁果」來的緩和些，可是大膽妹香代也是挺嚇人的，為忠於自己的情感、不惜破壞哥哥與女友的感情，而且她始終認為因為自己「愛哥哥」，所以任何行為都是可以原諒的。

雖然，「無悔的愛」最後補充說明了兩人之間並沒有血親關係，但想到先前兩人愛哥哥、愛妹妹的狀況，還是讓我起了一身雞皮疙瘩。

對了，「理想愛人」裡面也有兄妹相戀、但兩人也是沒有血緣關係，「一個屋簷下」酒井法子雖愛江口洋介、兩人也是兄妹關係，不過照例沒有血緣關係。

反正，編劇聳動聳動，最後還是要幫這兩位主人翁解套，除了「禁果」，還是沒有人真的亂倫啦！

同樣是引人注目的愛情，「師生戀」對我來說就好多了，也正常多了。只是電視版的「高校教師」還加入了父女亂倫、老師強暴女學生

向日葵：

我的電子雞很健康、也很有學問，不過好像有點超重！

當很多日劇都異口同聲的說：「我愛哥哥！」或是「我愛妹妹！」時，我想最緊張的應該是家有青少年的家長們、或是身負教育重任的老師們吧！不過我覺得其實現實生活中要產生兄妹戀情實在有點不可能，因爲家人的生活實在太親近了，親近到有時候會發現美麗的妹妹也會「排氣」，英俊的哥哥愛摳腳丫丫，要在這種沒有距離的情況之下產生愛意，還真得要是沒有血緣關係的對方才有點可能吧！

我挺喜歡「無悔的愛」中大塚寧寧的髮型，看起來好有個性喔！不過，「無悔的愛」劇情實在簡單的有點無趣，當大家都知道「兄妹愛」百分之九十九的解套方法就是沒有血緣關係時，這齣戲的張力就有點可笑了，好像每個人都知道後來會發生哪些波折似的，有點乏味。

的支線，又嚇得我哇啦哇啦叫，反倒是電影版的「非常女生非常先生」就含蓄多了，還有點曲終人散的淒涼。

關心你的電子雞的向日葵

比較起來，我忍不住要提出以美國大學生爲主人翁的「飛躍比佛利」，因爲這齣戲更沒趣，繞了一年，居然所有人又回到了最初戀人的身邊，阿倫配凱莉，唐娜配大衛，連遠赴英國唸書、一年沒出現的阿蘭都可以用電子郵件說她跟狄恩在一起了，讓我這個忠實影迷差點跌倒，發現編劇真是挺好當的！

養了隻九歲、重八十克小雞的黑鳥麗子

選擇日劇指南

看了這麼多年的日劇，相信大家都練就「三秒鐘判定好看與否」的獨門工夫，所有的日劇只要經過這雙練眼一窺，就知道內容、劇情、演員好在哪裡，壞在哪裡，準得很呢！

其實很多時候我都發現自己太依賴選擇指南，因為黑鳥向來愛看得劇型就是俊男美女、服裝美、燈光好的「美美戲」，要不然就是故事主題

麗子小姐：

今天我想討論一下偶像劇的「編劇混飯吃」現象，所謂的「編劇混飯吃」指的就是一齣戲中前後「精采度」相差懸殊的情形，讓觀眾覺得編劇不夠努力，只在前半部花了心思鋪陳戲劇張力，提起觀眾興趣之後就草草了事，簡直就是混飯吃嘛！

通常這種症狀出現時，我會覺得自己正在坐雲霄飛車，先是期待萬分，然後一落千丈，讓我只想找根火柴棒撐開眼皮，才能順利看完最後一集。在我的感覺裡，「白雪情緣」、「AD三人行」、「女人萬歲」都是這種混飯吃型的作品。

其實我覺得很奇怪的地方在於日本人做事不是以「一板一眼」聞名於世嗎？為何在編劇上面一直有這種問題呢？真是傷腦筋！！

不過也不能一竿子打翻一條船，製作嚴謹的偶像劇還是有，像「在那燦爛的季節裡」就是我認為製作相當用心的一部戲，尤其是中居正廣所飾演的桶口實在是溫柔的讓人心動。

邊看邊罵的無聊女子

206

在介紹一個職業的「增廣見聞戲」，所以每次發現又有這種劇可看時，就開心的不得了，如果不幸連續一個月都不是我愛看的形態，那可真是難過的要命呢！

可是呢！我也有很不喜歡的劇型，只要是主角多於五個人的群戲，我就「鴉鴉烏」了，因為頭腦簡單的黑鳥麗子總是搞不清楚怎麼回事，總是左看一頭霧水，右看一片煙霧，搞不清楚啦！

無聊女子：

我挺佩服妳的毅力，還可以邊看邊罵、邊罵邊看而不轉台。

像我這種有決心、有毅力、但沒耐心（好像那位瘦身廣告中的小胖妹也說過這句台詞）的觀眾絕對不委屈自己的品味，只要讓我覺得難看，偉大的遙控器就可以幫我掃除眼前障礙，因為可以看的日劇太多了，所以到現在我都覺得偶像劇很好看！

不過說實話，通常我在三秒鐘之內就可以決定在未來幾週要不要與某劇「長相廝守」，只是我的條件有點單純。

首先，女主角要看起來很可愛，其次，男主角不要太難看，除此之外就沒有別的要求了。因為就算劇情很爛，起碼還有女主角的可愛造型可以看，也不無小補嘛！

不過最近我看到了一組好可怕的演員組合，在「忘年之愛」裡，可愛的菊池桃子居然，居然是老老的、禿頭的大地康雄的第二任妻子，真是讓我差點跌倒在地上，什麼跟什麼嘛！我好討厭這樣的安排喔！讓人家差點吐了出來！

所以，黑鳥麗子對於「青春無悔」、「在燦爛的季節裡」、「愛情白皮書」等人多多的戲總是興趣缺缺，看到身邊朋友熱烈討論時，我也會識相的閉上嘴，免得頻頻「吐槽」，壞了我黑鳥麗子的招牌！

最可怕的是大地康雄的小孩還要討厭這樣美麗可愛清純的桃子後母，拜託！後母不是白雪公主的媽媽已經偷笑了！真是不懂事的孩子。

其實我覺得自己已經算是囫圇吞棗型的重度收視者，所以想聽聽偶像劇迷們是如何選擇「要看還是不要看」這麼重要的問題呢？趕快告訴我吧！

從不挑食的黑鳥麗子

麗子小姐：

我手上遙控器獵取目標的條件與妳相同，不過最好可愛的女主角年紀比我小，如「新好爸爸」中的小南，「無家的小孩」中的小玲，這樣看起來比較有意思，妳說是不是呢？

嘉義 歐弟

親愛的歐弟：

看來，你能看得戲似乎不多，希望「無家的小孩」還有第三集，讓

208

你能有戲可看。不過我覺得很奇怪，你要女主角年齡比你小幹嘛？難道你想娶她當太太嗎？

覺得你有點誇張的黑鳥麗子

黑鳥麗子：

我也要提出我的選擇日劇三大原則，一是日本原音播出的優先，因為××台播出的「青梅竹馬三人行」、「比雨更溫柔」等的配音就爛的徹底，讓我看了半集就受不了，宣判出局。

二是有溫馨劇情的優先，像最近播出的「溫暖人間」雖然沒有超級卡司，但劇情寫實，讓我更了解日本，而且我還發現唐澤壽明在裡面有客串一角呢！看這齣戲真是收穫不少！

三是影片太舊的捨棄。因為有些偶像的衣著與化妝「年久失修」，看起來真俗，就讓我不想看了！

大媽

嗨！麗子……

我最近看日劇有了新的「選擇關鍵」，那就是製作班底，我發現只要導演名單中出現「鈴木雅之」這個名字，戲就一定很精采，而且風格一定很統一，連演員、場景都雷同。

像在「時來運轉」、「淘氣乖乖女」、「熱力十七歲」中都有P's餐廳，「淘氣乖乖女」、「陰錯陽差」、「百萬保姆」中都有很奇怪的猴子雕像，而「奇蹟餐廳」、「二十九歲的 X'MAS」都出現了與劇情相關的感言式字卡，深深的糾住觀眾的心。

這一點一滴的雷同，似乎都在說著：「你看，這是我拍的片子喔！有沒有發現啊？」

不過我覺得最吸引我的不是這些有形的部份，而是裡面無形中透露的「感覺」，他總是想要訴說一種「群體生活」的觀點，在劇中由幾個人組成的小社會中，透過傳奇性的主角與平凡的配角，衍生出一種讓人羨慕的「和諧」感覺。

像「時來運轉」的丸旦公司、「熱力十七歲」的七個哥兒們、「奇

蹟餐廳」中的法國餐廳，都給我帶來「那裡就是小天堂」的感覺，看完這些小社會中的事情，總會讓我想要好好珍惜自己身邊的死黨，也慶幸自己身邊有這些好友。

想膜拜山口智子的海口智子

哇！讓人驚訝的海口智子……

你才讓我想膜拜呢！

看戲看到導演都認識了，真是讓我感動得無以復加，如果有人看國內的電視劇也有這種能耐，那我以後一定會沐浴更衣焚香之後，再跪著打開電視。

嘴巴快合不攏的黑鳥麗子

黑鳥麗子妳好……

不知道有沒有人跟我有同感，那就是幾乎每一齣日劇都有許多相似之處，例如大家都會過聖誕節，女主角都會煮咖哩飯或是火鍋，而且

每一部的背景都會拍到電車。

其實我覺得最大的相同點就是結局都交代不清，往往出現了「全劇終」之後，我還是不知道最後到底怎麼了。

像在「全為了你」裡面，我只知道最後中山美穗與守男老師「在一起」，但「在一起」看小孩應該不等於結婚吧！徹又到哪裡去了呢？真是留給我一肚子疑問。

而宮澤理惠的「同屋三分親」和「夢中情人」也是如此，讓人搞不清楚到底最後發生了什麼事情。

到底為了什麼呢？為什麼編劇都這樣有始「沒」終呢？難道是為了留給觀眾更多的想像空間嗎？還是也想來個「PART Ⅱ」？

我覺得十集左右長度的日劇有「精緻」的優點，但若每齣都這樣草草結束，那就讓人難以接受了！

東田光：

東田光　上

212

我真的跟你有同感，尤其是在偶像女明星演出的日劇當中，這種「無言的結局」更常出現，我的想法的確是編劇想要留給觀眾想像的空間，尤其是偶像明星總有一大堆不願意與別人結婚的顧忌，免得讓歌迷影迷們覺得不爽吧！

所以，每次有中森明菜的偶像劇一開始，我就已經知道女主角將誰也不愛的遠走高飛了。

不過這種情形實在讓觀眾的情緒無法得到滿足，像我的朋友妮琪就說，在「青春無悔」中，最後五個人又要團聚時，怎麼莫名其妙跑出來兩個小混混殺了人就跑呢？而且，受害人流著鮮血、捧著肚子走了半天，最後到底是死了，還是救回來了呢？

妮琪說，這種問題實在讓人無法自行想像。

還有還有，在「陰錯陽差」裡到底石田壹成與觀月亞里莎最後再度相遇時，到底看到了什麼東西，讓兩個人嚇成那副德行？

這又是個無法讓人想像的問題。

妮琪想了很久，也反覆看了兩次，還是「莫宰羊」，所以我決定請看得懂的人來信告訴我們。不過我覺得有一齣戲可以在這裡提出來討論，就是觀月亞里莎與中井貴一主演的「淘氣乖乖女」。

中井貴一是觀月亞里莎媽媽的新婚丈夫，也就是她的繼父，不過媽媽新婚不久就死了，後來清純可愛但不親切的觀月亞里莎從美國投靠中井貴一，同時還很堅持與繼父一同住在簡陋的小房子裡。中間當然經過許多波折，反正最後兩人發現彼此相戀，排除一切阻難結爲夫妻，同時爭回了媽媽的雄厚家產。

可是，這位編劇非常好笑，在有「情人終成眷屬」之後還讓兩人後來的家居生活曝光，於是觀眾就看到珠光寶氣的觀月亞里莎老氣橫秋的「富太太模樣」，而且故意演的很庸俗，好玩吧！

所以說，有時候不要交代的太清楚也是件美好的事。

麗子姐姐：

　　也想知道到底發生了什麼事的黑鳥麗子

我快受不了了，為什麼都沒人提起「十六歲新娘」？雖然這部戲沒有強大的卡司，但無論是劇情、演員表現，好像都是為了這齣戲量身打造的，好精采喔！

尤其由友坂理惠演出率性又純真的館野夏美，讓我覺得好像又看到了「莉香」，而飾演立花直人的中山秀征，雖然不是絕對的帥哥，但從他身上所流露出來的正直斯文氣質，更增添了幾分迷人的風采，這兩人的組合真是讓人耳目一新喔！

不過我最高興的，就是最後兩人終於「有情人中成眷屬」，幸好如此，不然我一定會把電視機砸爛的！

等待中的館野小百合

小百合：

我一看到「十六歲新娘」，就知道自己一定會喜歡這齣戲的，因為這齣戲「長得」就是我最喜歡的「灰姑娘變公主」、「麻雀變鳳凰」這種「變變變」的類型，所以最近我又活得相當有意義了！

其實我原本不是很喜歡友坂理惠，因為她在「金田一」裡演的美雪，實在與「我認識的」美雪差好多，所以有點適應不良。幸好來了這一齣戲，讓我可以認真的看到她可愛的一面，真好！

我覺得小百合其實有點像「妙齡女將」的五月與美帆，因為這三個小女生都好會罵人喔！好像都是「道德重整會」還是「演辯社」出身的，而且三個人還有共同動作，就是邊罵人邊點頭，罵著罵著自己還會先哽咽起來，真可愛！

我也覺得「十六歲新娘」的配角都好棒，其中我最喜歡豬原先生的角色，會燒菜、會動腦筋，最後還一句話都不說的犧牲自己，救了立花一家人，真是個好漢！

像這麼好看的戲，如果你錯過了，還真是可惜喔！

　　　　　　　噴噴有聲的黑鳥麗子

216

不好吃免錢

黑鳥麗子掌廚 大放題 劇

← 黑鳥無責任劇評 非請莫入

·罵鳥啊子日劇觀賞記錄表

★……看一次就夠了啦!
★★…就是重播也要看

★★★……值得錄下來
★★★★……一定要典藏

中文片名 (日本原名)	主要演員	內　容
天我鳥淚 (スワンの涙)	宮澤理惠、五十嵐惠 武田久美子	女子水上芭蕾選手的訓練過程 與心路歷程。 ★★
時來運轉 (チャンス)	西田光、三上博史 東幹久、武田真治	過氣歌手在經紀人的努力之下, 東山再起。 ★
白色之戀2 (續·星の金貨)	酒井法子·竹野内豐	那彩其聾之後,在秀一與拓己 間難以訣擇,後來又遭到拓己 半身不逐、自己眼瞎的惡運。 ★★★★
協奏曲 (協奏曲)	木村拓哉·田村正和 宮澤理惠	二個年紀差二十歲的男人,同時愛 上一個單純女孩的故事,三人 和協相愛缺一不可。 ★★★★
東京愛情故事	鈴木保奈美·織田裕二 江口詳介	日劇經典之作。來自紐約的莉 香對同事完治情有獨鍾,完治 的好友三上則正在與完治以前 暗戀的對像里美交往。完治對 里美未忘情,三上又花心,里美也 對完治有好感,莉香咽柰之餘 只好出國工作。 ★★★
天使之愛 (ピニア)	和枝井映見 高橋克典·篠原涼子	智障芸術家和雜誌記者間的 愛情故事。 ★★★★
愛的真諦 (オンリー·ユー愛 されて)	大澤隆夫·鈴木京香	智障餐廳洗碗工與美術模特 兒間充滿矛盾與期待的愛情 故事。 ★★★

中文片名 (日本原名)	主要演員	內容
發達之略 (お金がない)	織田裕二、東幹久	負窮人帶著兩個弟弟討生活，在國際保險公司一鳴驚人。★★★
禁果 (禁斷の果實)	岡本健一、田中美佐子	姐弟相戀怎辦，為了隱瞞這段情，姐姐頂著當紅偶像，想離開未來。★★
熱力十七歲 (17才)	內田有紀、武田真治、一色紗英	高中生沒事閒晃的青春劇。★
人間失格	堂本光一、堂本剛、加藤大男	變態劇，變態老師謀殺學生，校園暴力猖獗、家長復仇的恐怖劇。★★★★
男人真討厭 (男嫌い)	菊池桃子	該結婚的四姐妹與男人交往的失敗經驗非常好笑。★★
遲來的春天 (私の運命)	東幹久、坂井真紀	苦命女想嫁給男友，未來婆遭百般阻撓，誰知這未結婚卻發現未婚夫得了絕症。★★★
東京大學物語	稻垣吾郎、瀨戶朝香、袴田吉彥	一對高中小情侶一心想考進東京大學的故事。★★
追夢一族 (夢みる頃をすぎても)	保阪尚輝、菊里惠菜、柏田龍二	二男三女的大學生故事，有暗戀、愛戀、父母反對、未來選擇…集。★
東京仙履奇緣 (妹よ)	唐澤壽明、和久井映見	工廠女工與大企業接班人的夢幻愛情，哥哥一角演也精采。★★★★
星期五半郎 (夜に抱かれて)	東山紀之、山口達也、高嶋政宏	半郎店的巢窟。★
29歲的聖誕節 (29才のクリスマス)	山口智子、柳葉敏郎、水野真紀	29歲遭到失戀、掉髮、調職的女孩，找回信心的歷程。★★★★

中文片名 (日本原名)	主要演員	內 容
同學会 (同窓会)	斉藤由貴、西村和彦 高島政宏、山口達也 田中美奈子、別所哲也	一場同學会讓埋藏多年的同性戀 情再度燃起、居然太太也能接受丈夫愛 上自己舊日情人的事實。 ★★★
二見鍾情 (恋も二度目なら)	葉月里緒菜、佐藤浩市 明礬秋刀魚、淺畑美代子	☹ 真想找来看看
金太十番勝負 (金太十番勝負)	田原俊彦、田中美佐子 淺香唯	☹ 聽說過。 沒看過。
正義必勝 (正義は勝つ)	織田裕二、鶴田真由	告無不勝、訴無不勝的大牌律師 遊平、他的人生信條為「官司如戲、勝 者為真」。而充滿正義感的女律師 京子、從不屑遊平的功利主義。在 兩人微妙感情衝突中、展開一場 法庭激戰。★★★
不要煩我 (困らせないで)	荻野目洋子、渡辺徹 天宮良	双親離異後、和父親共住的 小妹、原本过著平淡的生活、 卻沒想到、五年前離家的哥哥 突然出現。
將太的寿司 (將太のすし)	柏原崇、廣末凉子 杉本哲太、井出薫 木村佳乃、鄉形明子	93年「JUNON」雜誌票选柏原 崇、繼「白線流」电影後、96年 最新作品。由漫画改編的电視 劇、描述寿司天才的嗜習过程、 口感十足。 ★★★
烈火消防隊	仲村徹、東幹久 戸田菜穂、葛樹沙耶	亞洲首播、朝日电視台96最新偶 像劇。大卡司的嶄新題材、開創 电視連續劇的新紀元。由英俊 小生仲村徹、東幹久出入死的 精湛演出消防隊救火的戰鬥 故事。★★

中文片名 (日本原名)	主要演員	內容
恋人啊 (恋人よ)	鈴木保奈美、長瀬智也 船越五郎	二對夫妻各自在結婚前夕愛上對方的配偶，經歷一年的相處後，各自拆散重組。 ★★★
未成年	石田壹成、香取慎吾 河相我聞、反町隆史 櫻井幸子	青少年不識社會現況，揭露醜惡現狀，帶有控訴性的青春劇。 ★★★
長男の嫁2 (長男之嫁2)	淺野優子、鈴木杏樹 山口達也	總經理的女兒嫁進作豬排店，當起長媳的甘苦談，弟媳偏是留美日本人，更加複雜了。 ★★★
16歳新娘 (花嫁は16才!)	中山秀征、ともさかりえ	16歲少女頂替富家千金，嫁進外強中乾的豪門，並愛上富家公子的必歷歷程。 ★★★★
光輝的郁B太郎 (輝け郁B太郎)	唐澤壽明、樹木希林	單親媽媽與兒子、女友相處實錄，爆笑又溫馨。 ★★★★
愛情白皮書 (あすなろ白書)	木村拓哉、筒井道隆 鈴木杏樹	五個大學同學交錯的感情關係。 ★★★
超越時空的少女 (時をかける少女)	內田有紀、河相我聞 袴田吉彦	青春校園未來劇，女高中生吸進一種氣体來以在時空中移動。 ★
陽光偷偷進我的心 (いつも心に太陽を)	觀月ありさ、西田敏行	公司小職員去電話交友，結誤愛上美少女，兩對的老少配。 ★
愛沒有明天 (この世の果て)	鈴木保奈美、三上博史 豐川悦司、櫻井幸子	野島伸司編的變態劇，一對不幸的男女靠著彼此的不幸、互相折磨、相愛。 ★★★
長男之嫁 (長男の嫁)	鈴木杏樹、山口達也 淺野優子	婆媳之間的戰爭故事。 ★★★
某年夏天 (君といた夏)	筒井道隆、石田壹成 瀨戶朝香	發生在暑假的溫馨回憶。 ★

中文片名 (日本原名)	主要演員	內 容
情生、情盡	安田成美、豐川悅司 熊谷真實、美保純	貴婦之夫偷外遇懷孕後，要原配退出成全他們，但後來兩人情淡愛薄，許多問題又出現。 ★★
寂寞芳心 (逢いた時にあなたはいない)	中山美穗、大鶴義丹 藤井郁彌	兩地相思的情侶由信任，而出現感情裂痕。 ★★
相逢何必曾相識 (素晴しきかな人生)	淺野裕子、織田裕二 富田靖子	從小就愛上了哥哥的女友，長大後兩人再度重縫時，卻不是想像中的甜蜜。 ★★★
我想變得更美麗 (きれいになりたい)	葛木美保、中江有里 鹿賀丈史、大場久美	沒看過。但是我想看看。
大家相愛嗎？ (愛しあってるかい)	小泉今日子、陣內孝則 柳葉敏郎、田中律子 永井映見	爆笑老師系爆笑學生的喜劇校園。劇中出現很多未來巨星。 ★★★
求愛姐妹花 (恋のパラダイス)	淺野裕子、鈴木保奈美 菊池桃子、陣內孝則 石田純一、本木雅弘	三姐妹都為愛傷神，但對象卻常重覆。 ★★
愛情打獵族 (世界で一番君が好き)	淺野裕子、三上博史 工藤靜香	富士電視台偶像劇熱潮全盛期代表作。一團乱的愛情故事，对象常常交錯進行。 ★★
夏子的酒 (夏子の酒)	和久井映見、石隈賢 萩原聖人	妹妹為完成父兄心願，立志釀出日本第一的清酒。 ★★★★
29歲的Xmas (29才のクリスマス)	山口智子、柳葉敏郎 松下由樹、仲村徹	力奪向田邦子賞及日本文部大臣賞。
在燦爛的季節裡 (輝く季節の中で)	石田光、保阪尚輝 中居正廣、藤原涼子 井森美幸	繼「愛情白皮書」後青春三部曲最新力作。

中文片名 (日本片名)	主要演員	內容
妙齡女將 (おかみ三代女の戰い)	高橋由美子、高橋惠子	派出的小妹妹被指派做溫泉旅館的未來接班人，而經歷磨難終被眾人所接受。 ★★★★
理想戀人 (最高の恋人)	稻垣吾郎、 高橋由美子	血緣無關的兄妹，經過彼此好友的追求之後，才發現最愛是彼此。 ★★
在太陽光普照的季節裡 (輝く季節の中で)	中居正廣、石田光、 篠原涼子	醫學院的青春劇。 ★★★
給我們愛吧! (僕らに愛を!)	于口洋介、藤木杏祐材 武田真治	住在空姐宿舍旁的一群男人求愛記錄，超爆笑。 ★★★★
奇蹟之廳 (王樣のレストラン)	筒井道隆、鈴木雅之 山口智子	充滿香味的法國片廳中，資深待應生帶領女主廚、年輕老闆共挑戰更好的事業故事。 ★★★★
白色之戀 (屋の金貨)	酒井法子、竹野內豐 西村知美	失聰的護士從北海道到東京找尋未婚夫醫生，卻發現未婚夫失去記憶。 ★★★★
跑我說愛我 (愛していると言ってくれ)	常盤貴子、豐川悅司 岡田浩暉	超成人的愛情故事，熱愛演戲女主角愛上啞巴畫家，衍生出一段感人愛情。 ★★★
金田一少年殺人事件簿 (金田一少年の事件簿)	堂本剛、ともさかりえ 古尾谷雅人	改編自漫畫的少年偵探的故事。 ★★
見色新婚手冊 (新婚なり)	三上博史、牧瀨里穗 即場祐司	一對夫妻相戀結婚後，夫妻卻接下佳持工作，因而天下大亂。 ★★
兩心兩意 (ひと夏のラブレター)	高橋克典、野際陽子 神田正輝	兩對夫妻交換對象，的外遇戀情。 ★★

中文片名 (日本原名)	主要演員	內 容
那些日子以來 (白線流し)	長瀨智也、相原綜 酒井美紀	是校生與夜校生玍情愫，但因 彼此身份、地位不同的初戀故事。 ★★★
廚藝小天王 (味いちもんめ)	中居正廣、細川真美	天天煮菜有如神助的臭屁小廚 師進修日記。 ★★★★
銀狼檔案 (銀狼怪奇ファイル)	堂本光一、中由エミリ 宝生舞	父母双亡的耕助在受到刺激 後，会夜身成為狂妄又勇敢的銀 狼。 ★★
我們結婚吧 (結婚しようよ)	江口洋介、石田光 草彅剛	單親爸爸為了保住对兒子的監 護权，而推銷小姐假結婚的 喜劇。 ★★★
長假 (ロングバケーション)	木村拓哉、山口智子 竹野内豊	婚礼前夕遭放鴿了的新娘 與新郎的鋼琴師室友朝夕相 處，進迸出了一段女大男小的戀情， 有好看的衣服，俊男美女好超 棒的音樂。 ★★★★
夏日求婚 (ひと夏のプロ ポーズ)	保阪尚輝、坂井真紀 仲村トオル	知曼女孩在DJ母親的設計下， 與自己心儀对象屢屢錯过，終 成眷属的喜劇。 ★★★★
全為了你 (FOR YOU)	中山美穗、高橋克典 香取慎吾	在職在雲霄飛車設計公司的未婚 媽媽，獨立撫養小孩，面对眾人 追求的心路歷程。 ★★★★
郡夏においでよ	山口達也、反町隆史 清水美紀etc。	☹ 怎麼辦? 想看看不到\!!
白雪情緣 (最高の片思い)	本木雅弘、深津絵里 長瀬智也	暗恋助叻的小女生，終於美夢成 真。★★

中文片名 （日本原名）	主要演員	劇內容
青春無悔 （若者のすべて）	木村拓哉、鈴木杏樹 武田真治	高中生的青春劇，有植物人，有考試，有人上班，內容很動人。 ★★★★
夢幻料理人 （ザ・シェフ）	東山紀之、千堂明穂 国分太一、川島直美 井出薫	天才廚師受委託烹飪，打遍天下無敵手。 ★★★
甜蜜家庭 （スウィトホーム）	山口智子、布施博 瀨戶朝香、豐田眞	小孩面臨上小學的激烈競爭，全家總動員的備戰過程。 ★★★★
告別29歲 （雨より優しい）	鈴野裕子、渡木瞳 宅麻伸、田中美佐子	小學同窗長大之後再相逢，牽引出許多莫名情愫。★★★★
高校教師 （高校教師）	真田廣之、櫻井幸子	高中女生與老師相戀，衝排出父女亂倫自殺…等驚心動魄的事件。 ★★★★
無家可歸的小孩 2（家なき子2）	安達佑果、堂本光一	為了繼承權及遺產問題，使得一切的罪惡再度爆發。★★★★

國家圖書館出版品預行編目資料

黑鳥麗子白書 / 黑鳥麗子著. -- 初版. -- 臺
北市：大塊文化，1997 [民86]
面； 公分. -- (Smile；11)

ISBN 957-8468-22-9 (平裝)

1. 電視劇–日本–評論.

989.2　　　　　86009362

大塊
LOCUS
文化

編號：SM011　　書名：黑鳥麗子白書

讀者回函卡

謝謝您購買這本書，為了加強對您的服務，請您詳細填寫本卡各欄，寄回大塊出版 (免附回郵) 即可不定期收到本公司最新的出版資訊，並享受我們提供的各種優待。

姓名：＿＿＿＿＿＿＿＿＿＿＿＿ 身分證字號：＿＿＿＿＿＿＿＿＿＿

住址：＿＿＿＿＿＿＿＿＿＿＿＿＿＿＿＿＿＿＿＿＿＿＿＿＿＿＿＿＿＿

聯絡電話：(O)＿＿＿＿＿＿＿＿＿＿＿ (H)＿＿＿＿＿＿＿＿＿＿

出生日期：＿＿＿＿年＿＿＿月＿＿＿日

學歷：1.□高中及高中以下　2.□專科與大學　3.□研究所以上

職業：1.□學生　2.□資訊業　3.□工　4.□商　5.□服務業　6.□軍警公教
7.□自由業及專業　8.□其他＿＿＿＿

從何處得知本書：1.□逛書店　2.□報紙廣告　3.□雜誌廣告　4.□新聞報導
5.□親友介紹　6.□公車廣告　7.□廣播節目8.□書訊　9.□廣告信函
10.□其他＿＿＿＿＿＿

您購買過我們那些系列的書：
1.□Touch系列　2.□Mark系列　3.□Smile系列　4.□catch系列

閱讀嗜好：
1.□財經　2.□企管　3.□心理　4.□勵志　5.□社會人文　6.□自然科學
7.□傳記　8.□音樂藝術　9.□文學　10.□保健　11.□漫畫　12.□其他＿＿＿

對我們的建議：＿＿＿＿＿＿＿＿＿＿＿＿＿＿＿＿＿＿＿＿＿＿＿＿＿

LOCUS

LOCUS

LOCUS

LOCUS